U0107938

个人简介

姓名：王争平

籍贯：内蒙古包头市

出生年月：1961 年 12 月 29 日

鲁迅美术学院摄影系毕业

中国摄影家协会会员

香港国际网络摄影学院副教授

香港雨田通讯社驻内蒙记者

香港雨田置业集团有限公司驻包头办事处主任

内蒙古包头市东河区文化馆馆员

获奖作品

香港摄影艺术作品展中多次获金奖、银奖

国际和平年摄影大赛获和平奖

"希望杯"中国风光摄影艺术展览获金杯奖

中国文化部摄影"群星奖"

内蒙古萨日娜文学艺术创作二等奖

内蒙古 12 届摄影展一等奖

在国内外获奖及发表作品 500 余幅

动物百态·毛驴

王争平 编

江西美术出版社

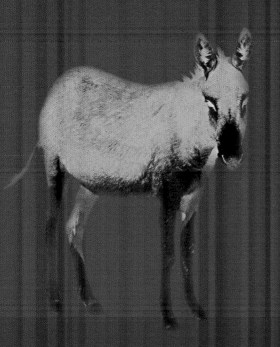

图书在版编目（ＣＩＰ）数据

动物百态·毛驴／王争平　编.—南昌：江西美术出版社，
2003.1
（艺用动物系列丛书）
ISBN 7-80690-070-5

Ⅰ.毛… 　Ⅱ.王… 　Ⅲ.驴 —艺术摄影—中国—
现代—摄影集　Ⅳ.429.5

中国版本图书馆 CIP 数据核字（2002）第 095054 号

动物百态·毛驴

王争平　编

江西美术出版社出版

（南昌市子安路 66 号江美大厦）

邮编：330025　电话：6524009

新华书店经销

江美数码科技有限公司制版

深圳宝峰印刷有限公司印刷

2003 年 1 月第 1 版

2003 年 1 月第 1 次印刷

开本 889×1194　1/16

印张 6.5　印数 3000

ISBN 7-80690-070-5/J·992

定价：46.00 元

序

　　我们日常所见的毛驴主要生长于我国的西北地区，它很早以来就一直为农家所饲养，承担着推碾拉磨、拖车运物等活计。如今，随着时代的变迁，那些电驴子（农用摩托车）、小汽车等逐渐替代了相当一部分农活，毛驴的养殖业为此受到了很大的影响，现在这种动物日渐稀少。尽管如此，毛驴活泼可爱的形象却始终受到画家们的青睐，当代著名中国画家黄胄先生画的毛驴便是以其形神兼备、栩栩如生而闻名于世。与此同时，毛驴还经常出现在油画、版画、装饰画等画种中。

　　这本《动物百态·毛驴》的珍贵写真图片素材是在陕西的榆林、内蒙古的鄂托克前旗等边远地区捕捉拍摄的，它的出版旨在为广大美术工作者提供多角度、多姿态的动物形象，以解决其因平时难以长时间深入偏远地区记录较少见的动物的缺憾。如果此书能起到"他山之石"的作用，作者和编辑将会感到由衷地欣慰。

　　在编写此书时，内蒙古包头市东河区文化馆领导认为出版这套画家工具丛书有重要的意义，因而在各个方面给予了极大的关心和支持，使本套丛书得以顺利出版，为美术文化事业做了一件极好的事情。

目录

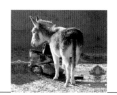
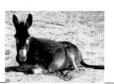
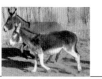

站 的 姿 态

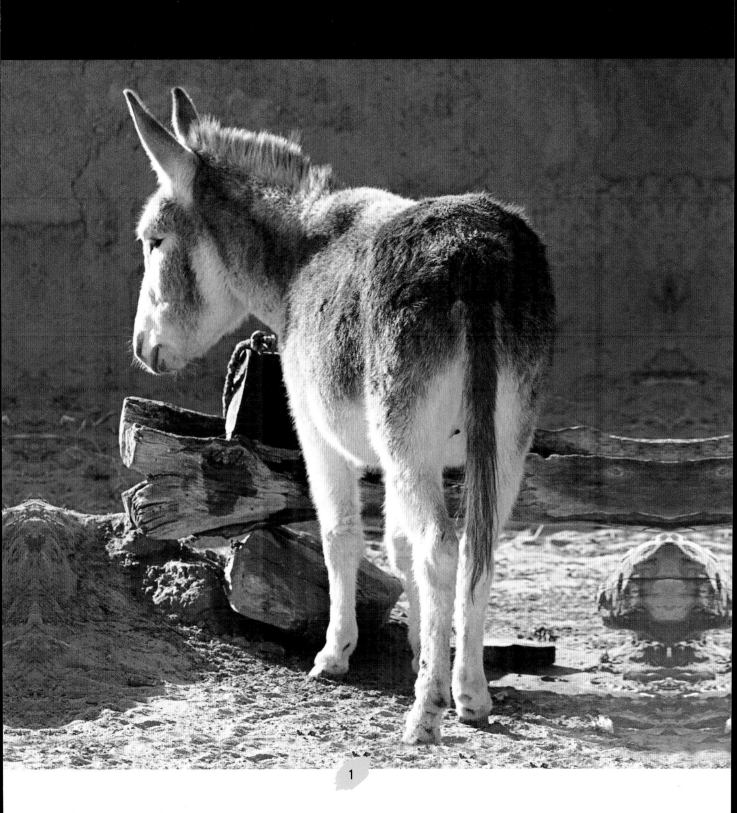

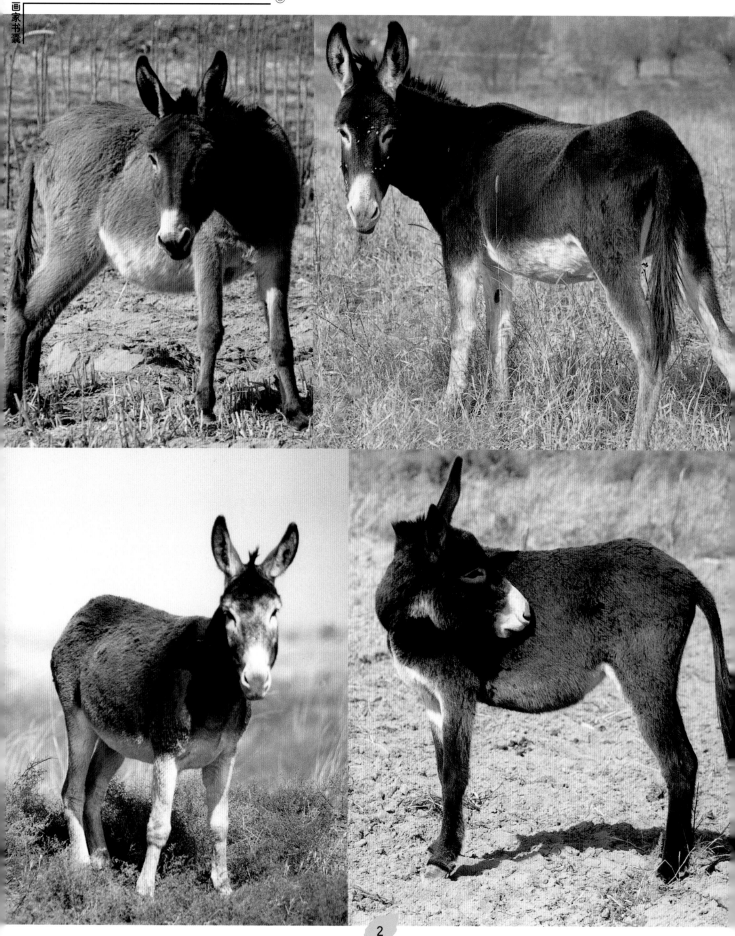

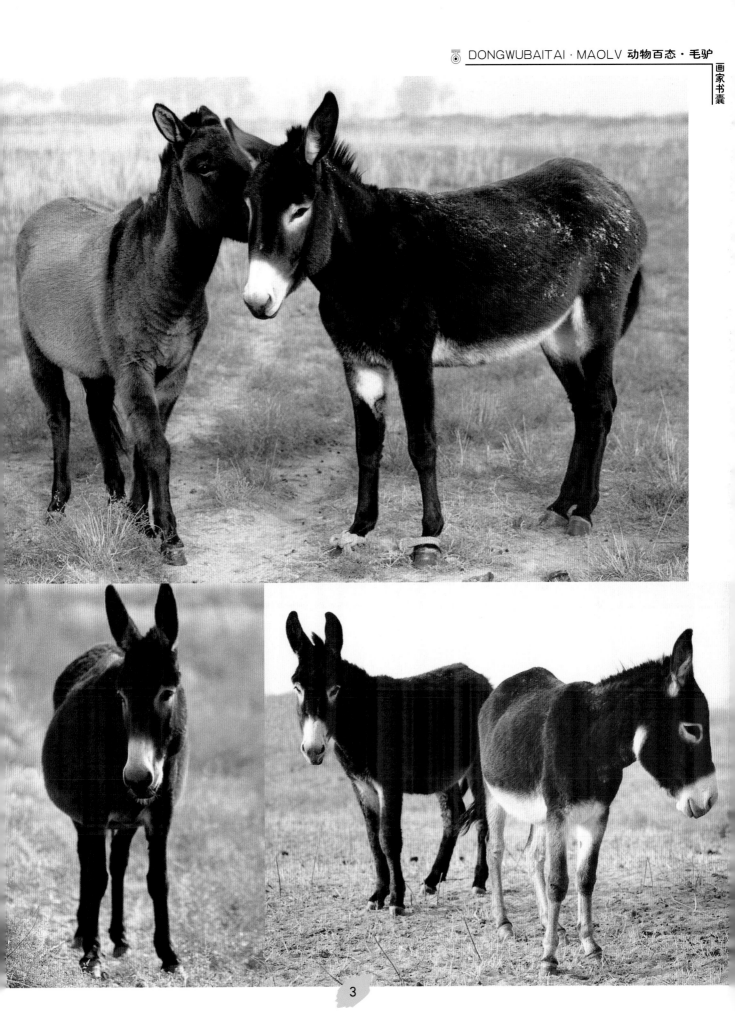

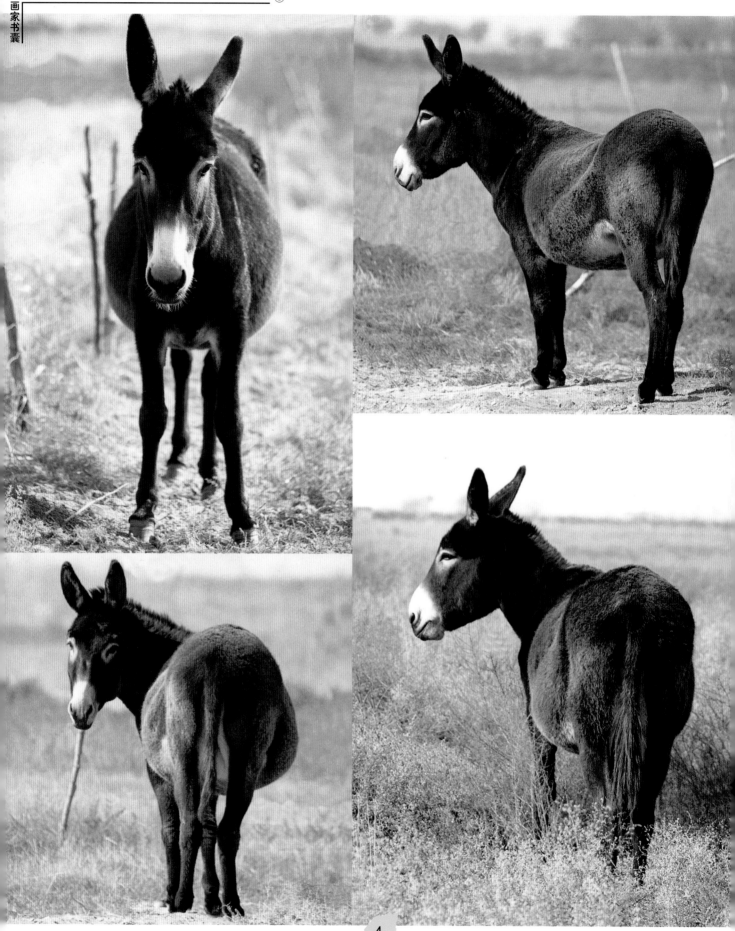

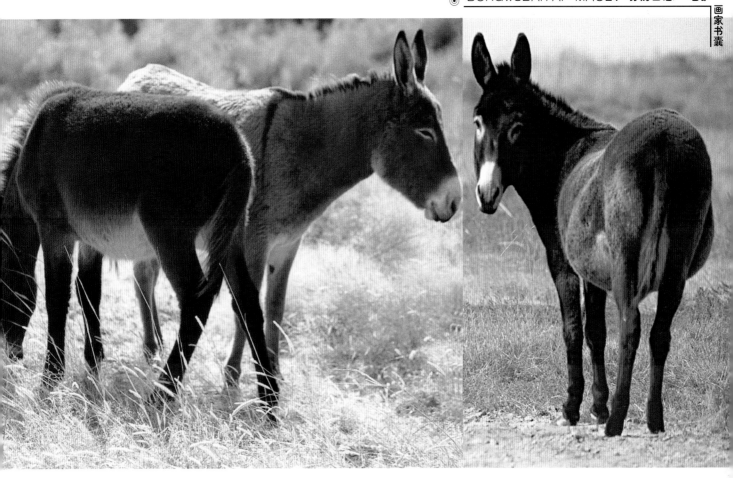

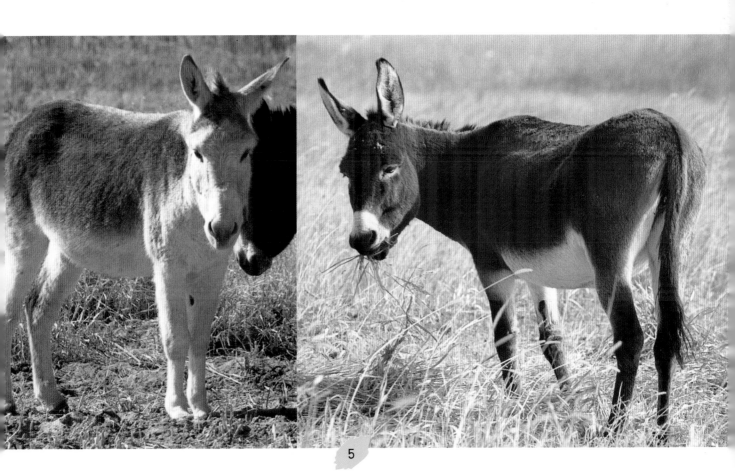

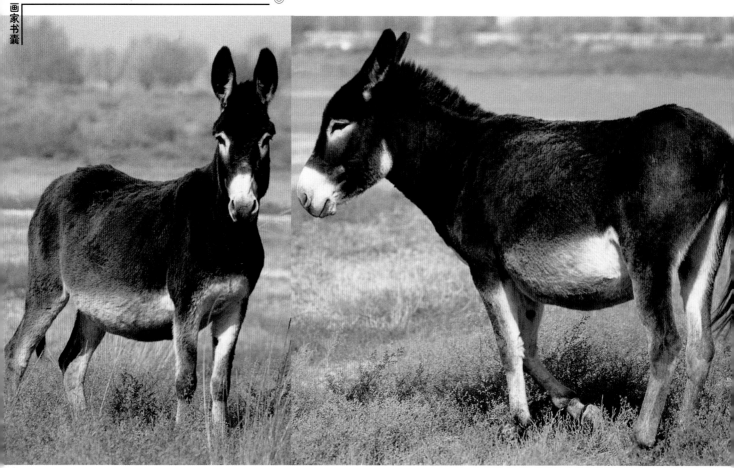

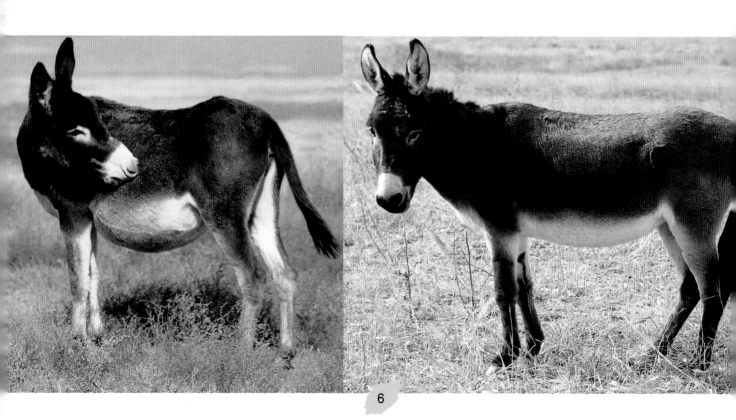

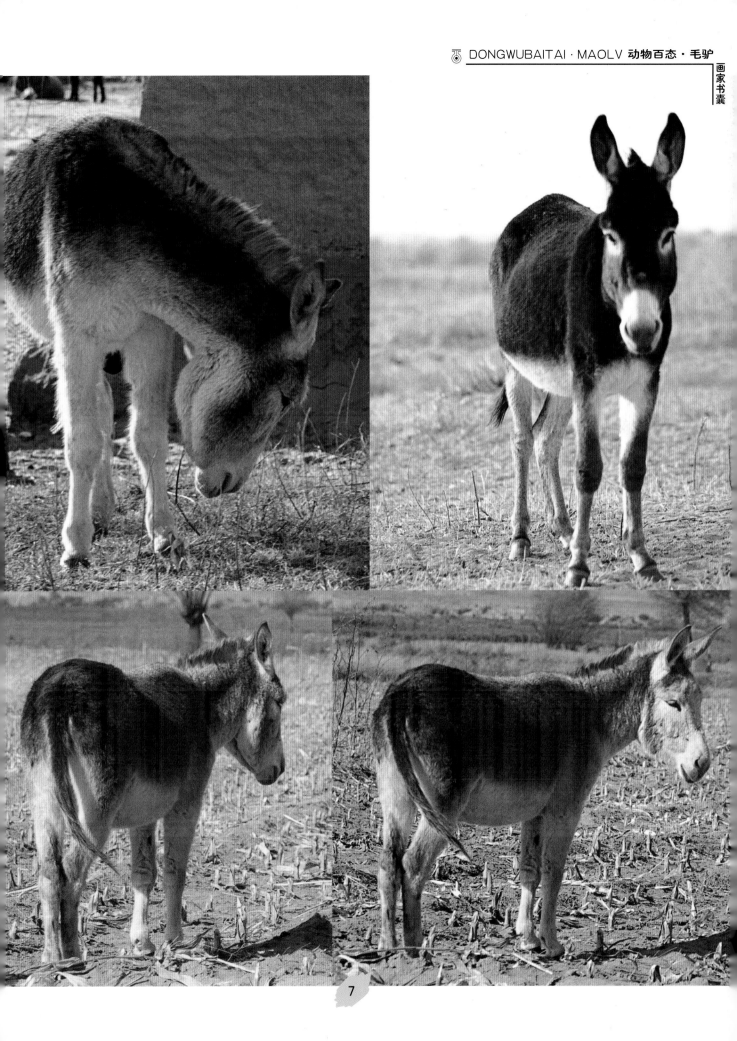

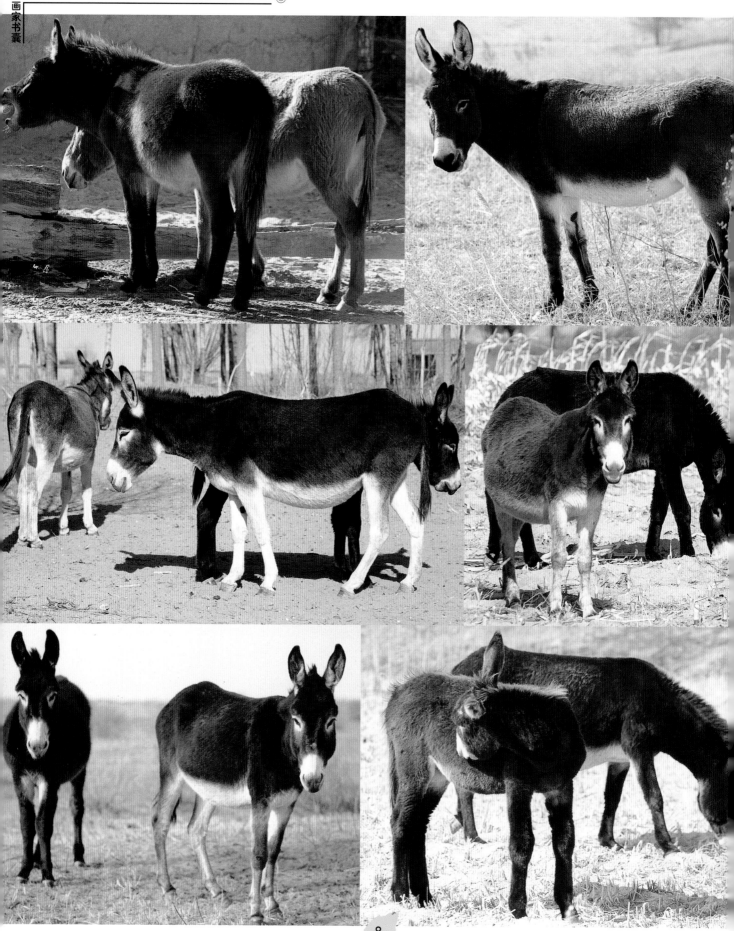

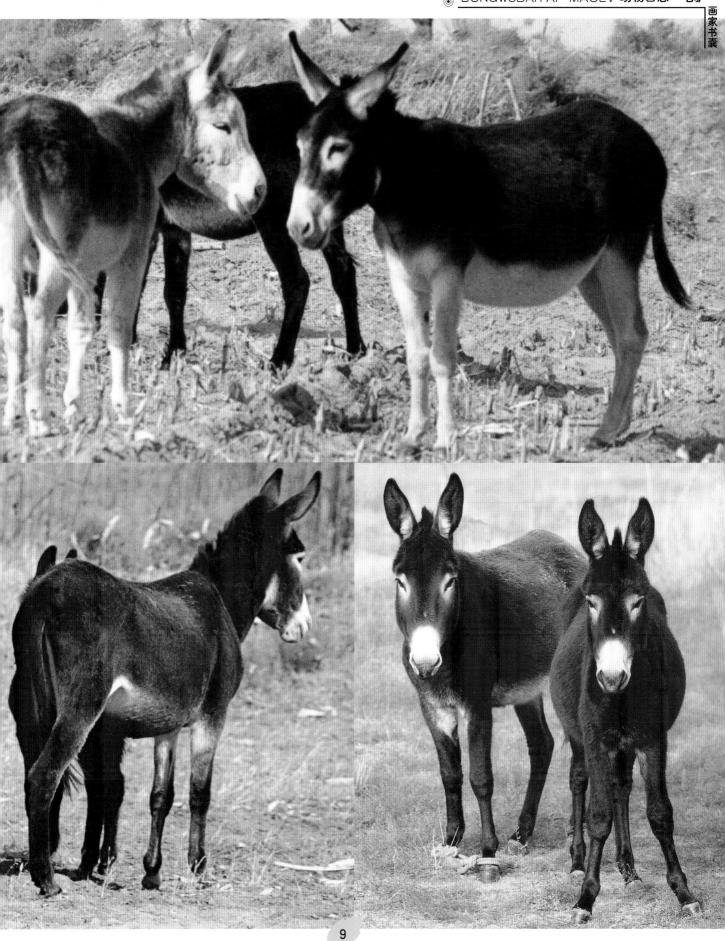

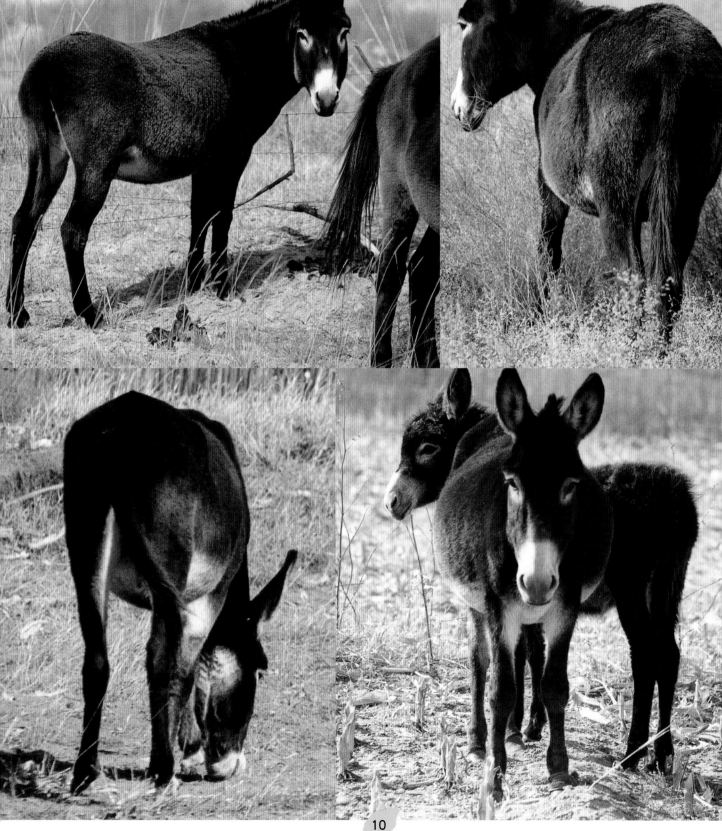

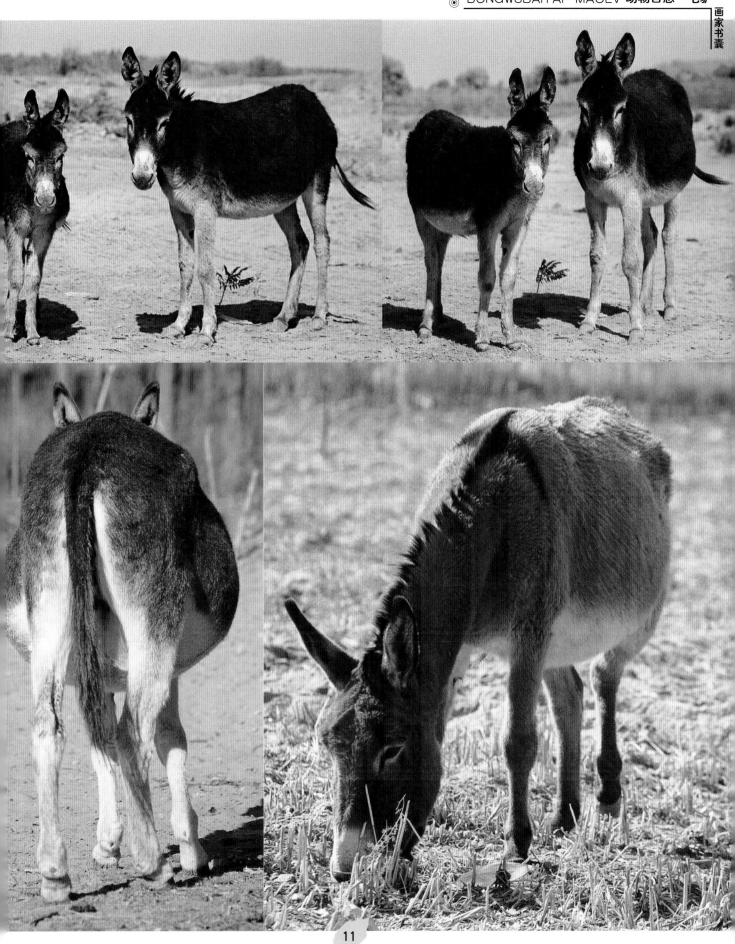

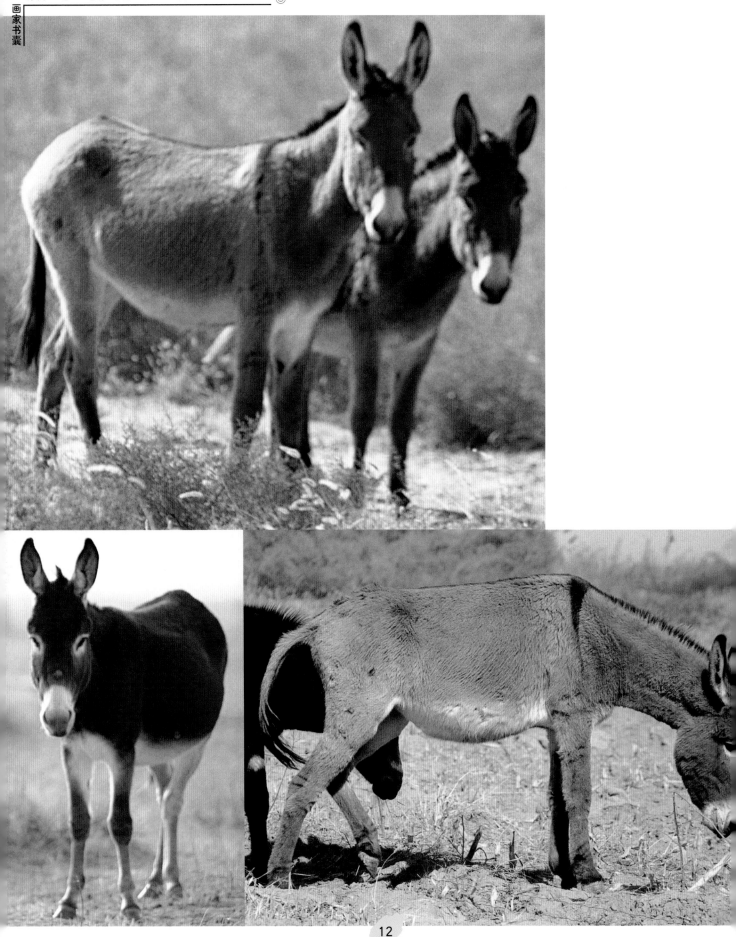

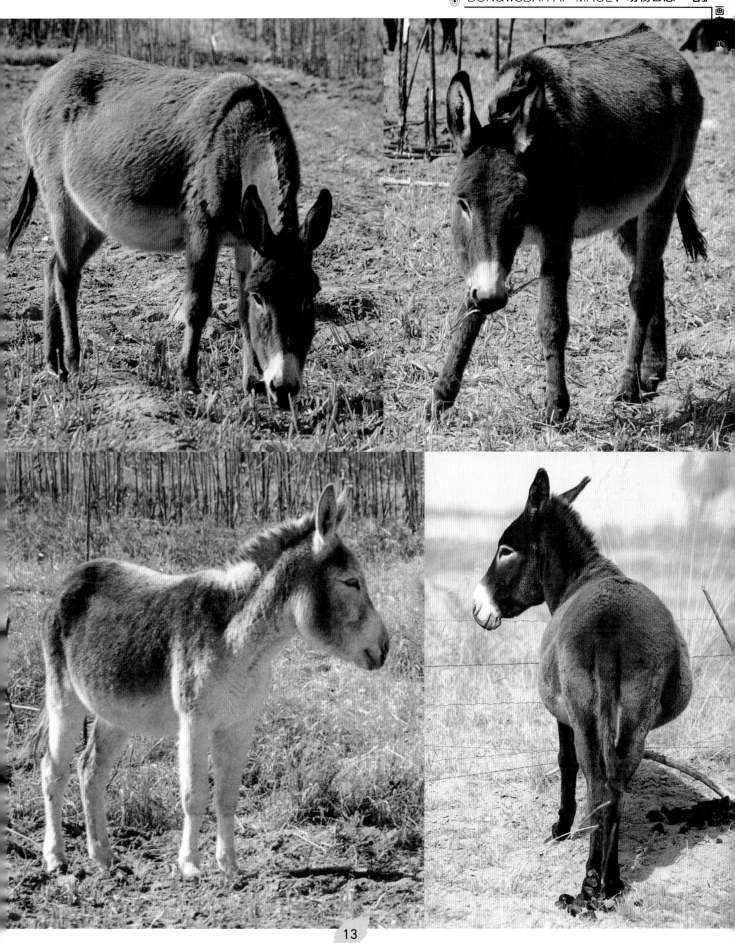

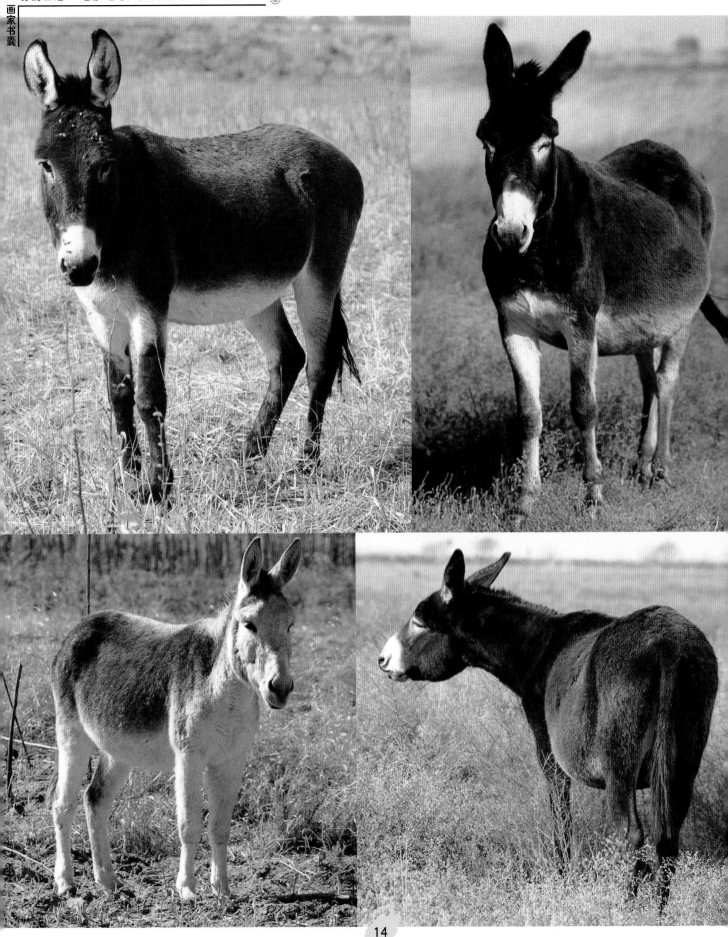

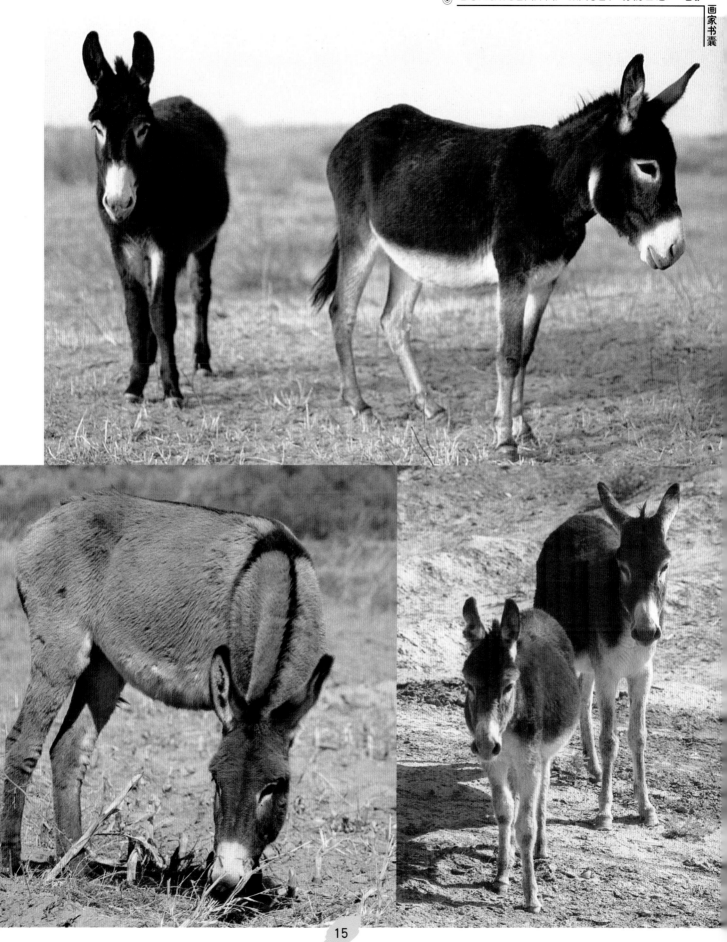

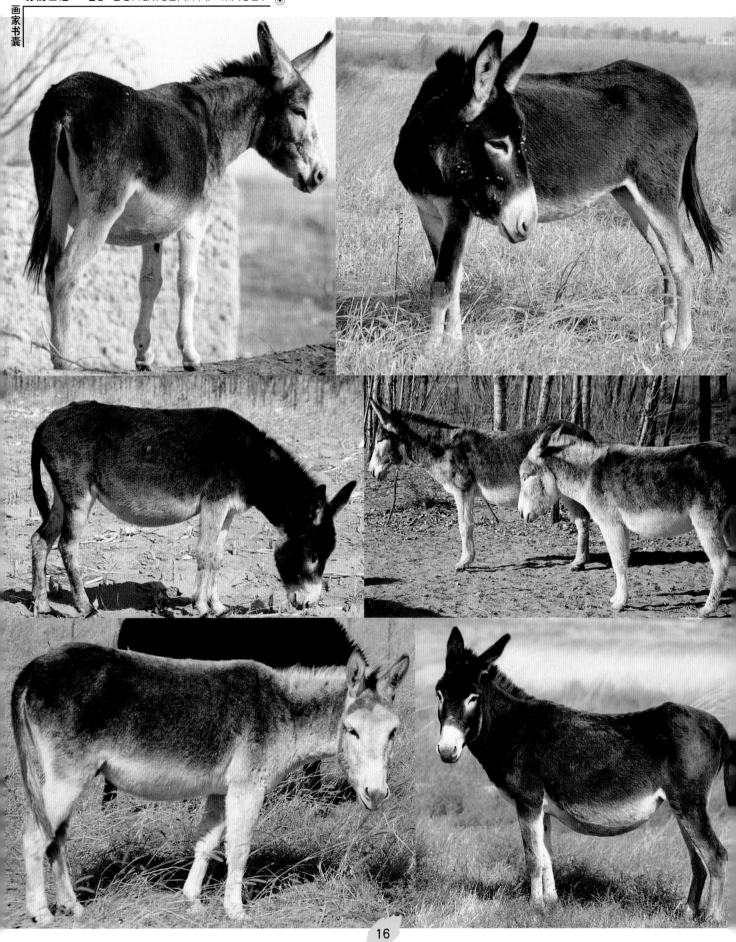

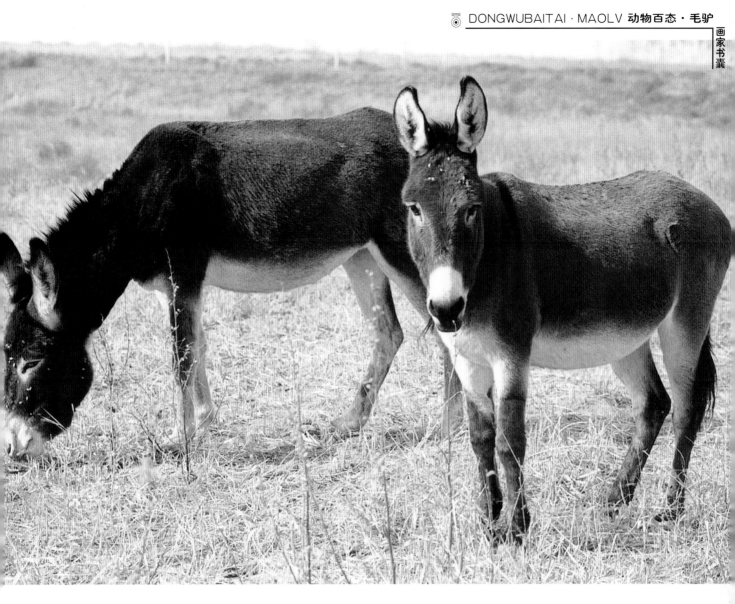

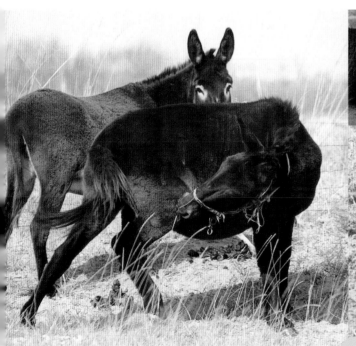

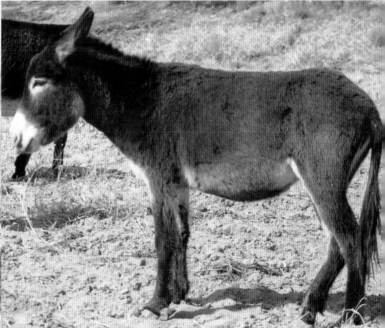

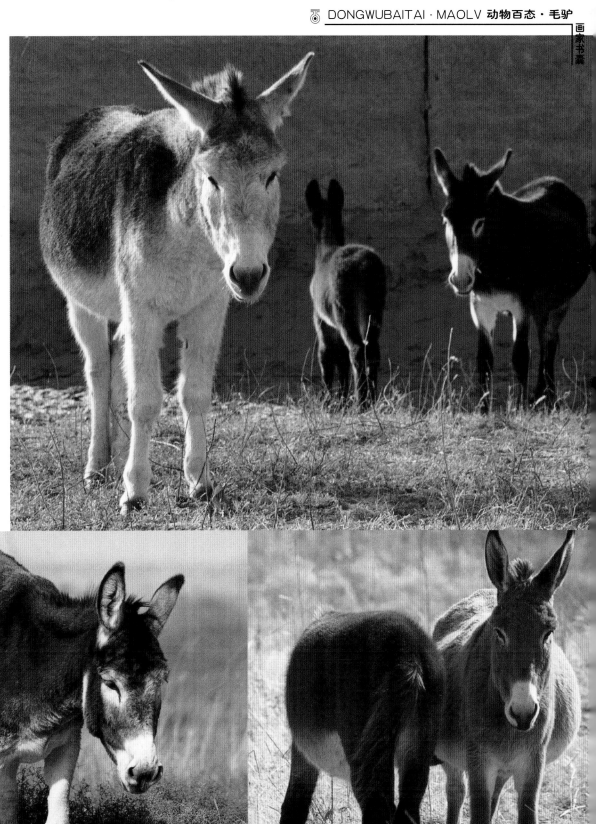

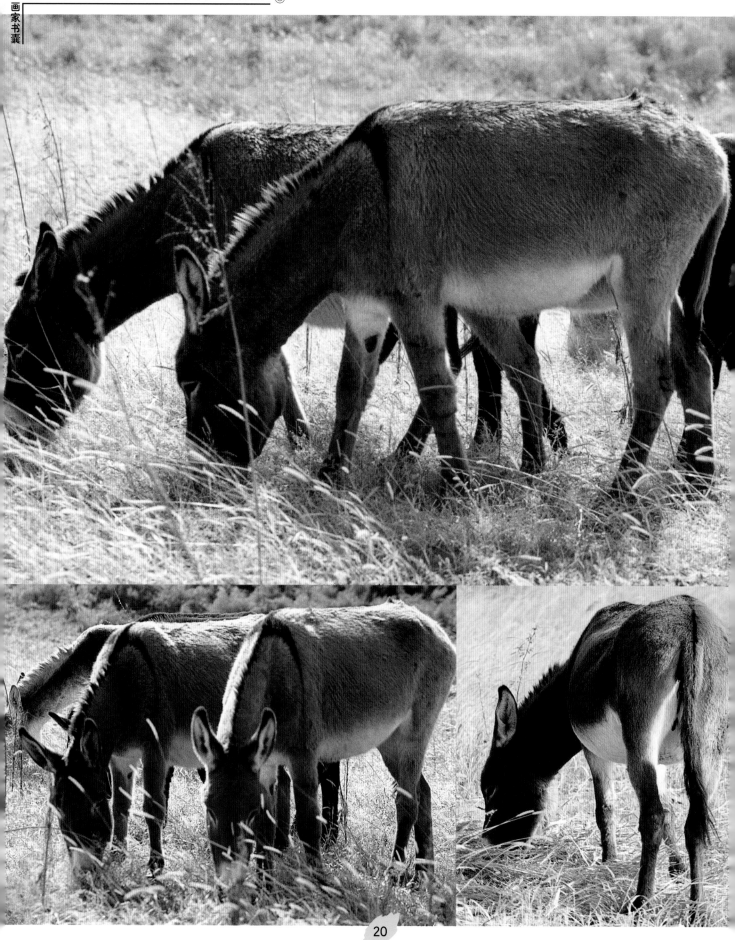

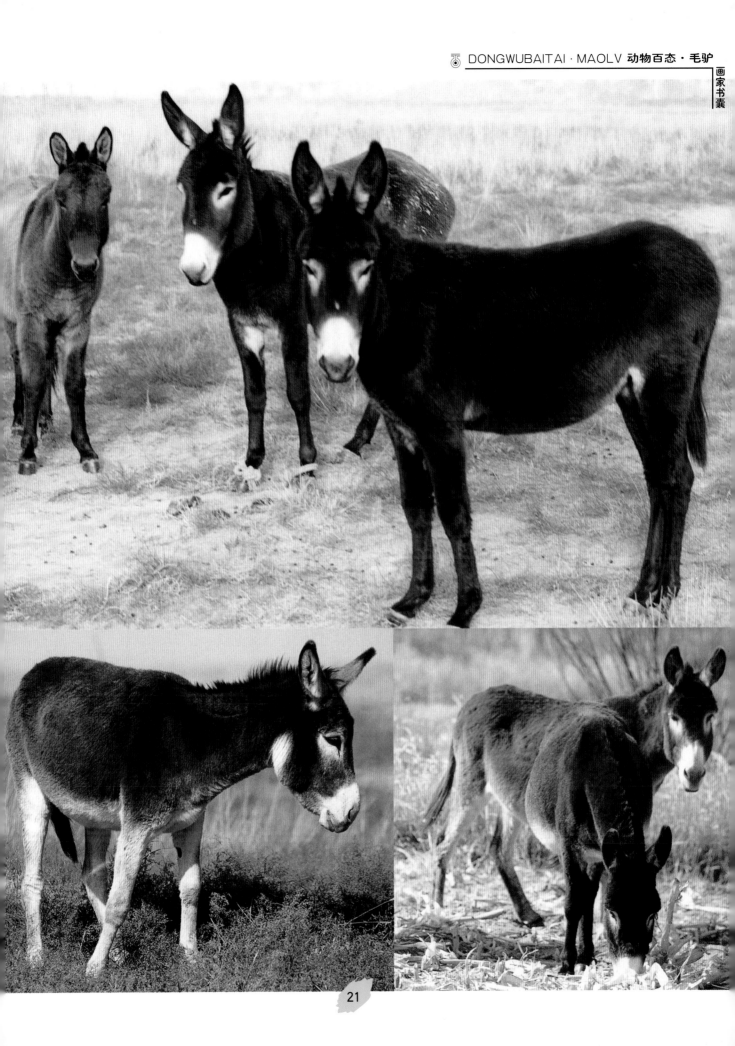

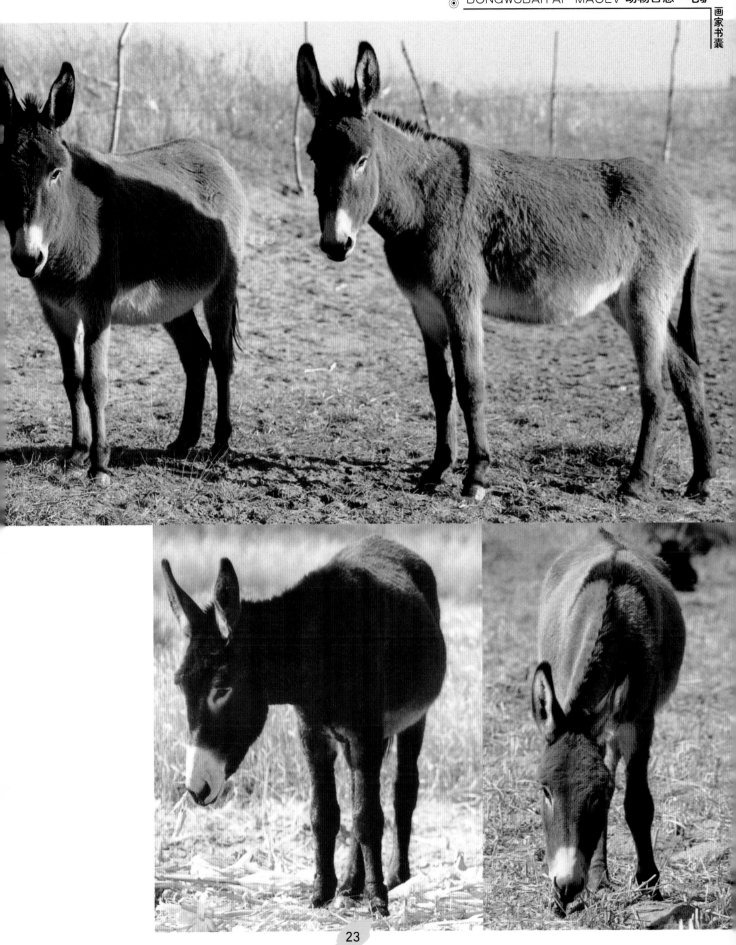

卧 的 姿 态

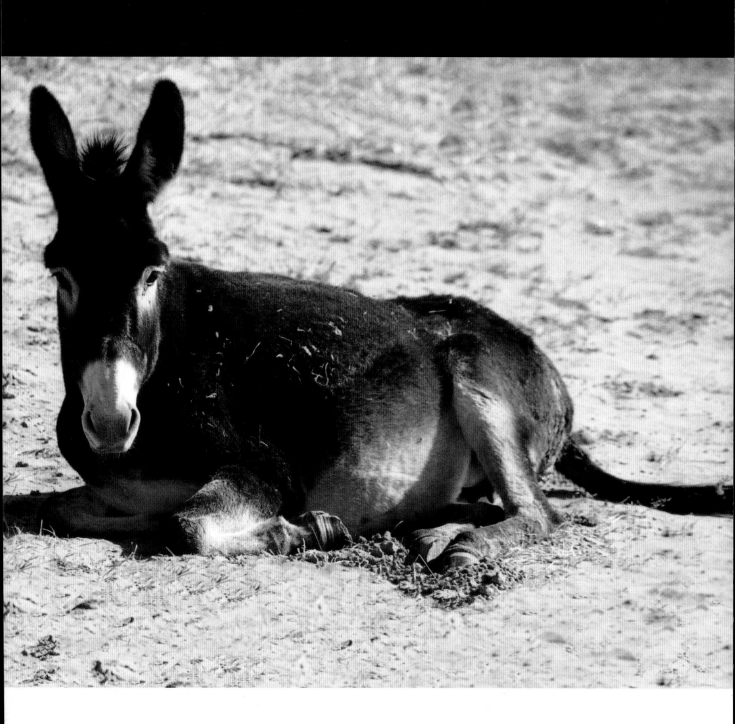

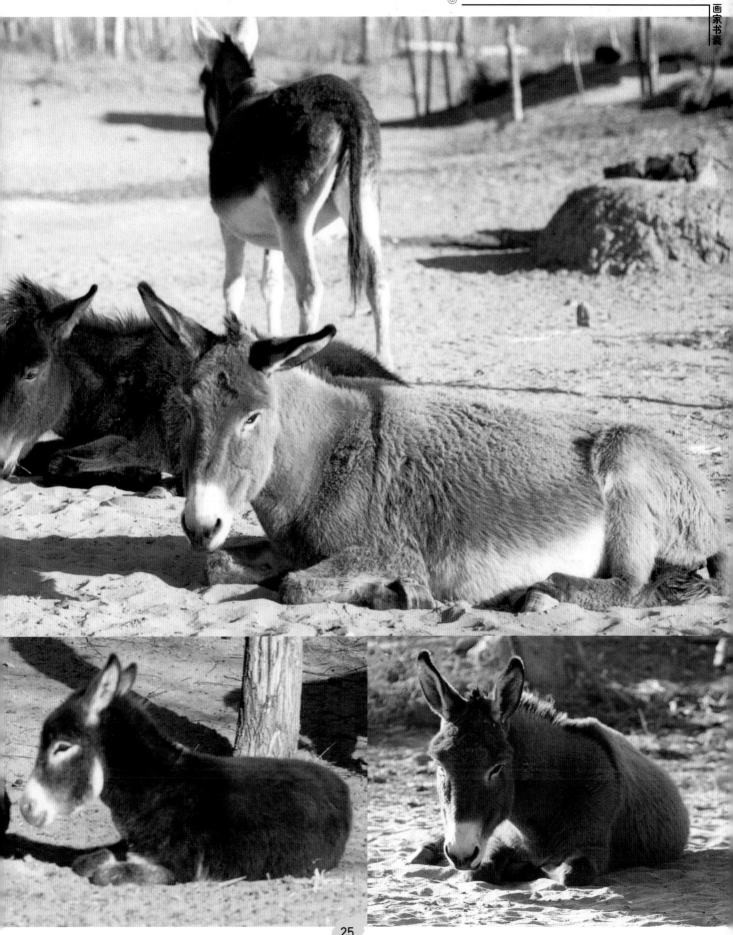

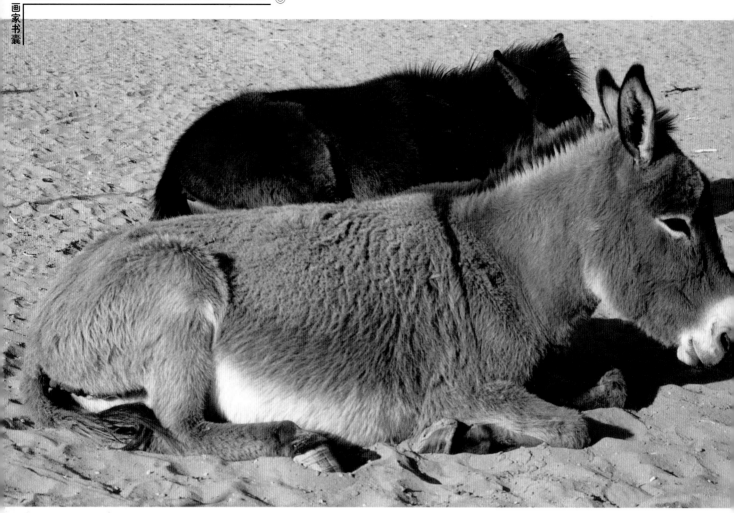

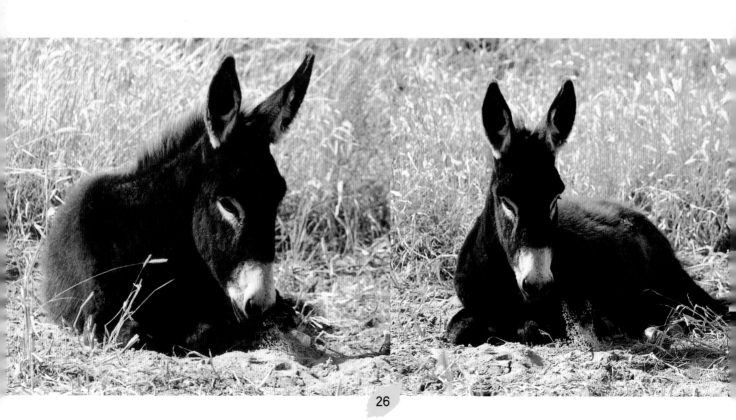

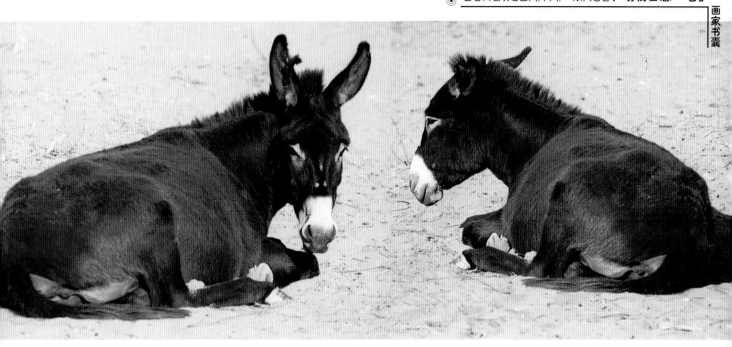

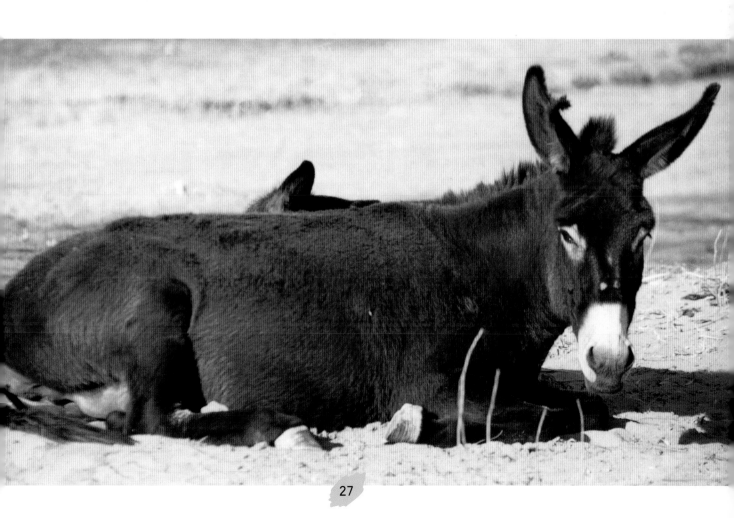

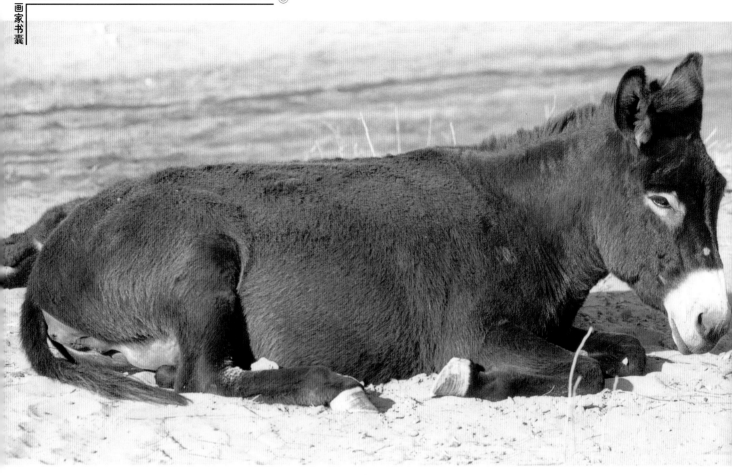

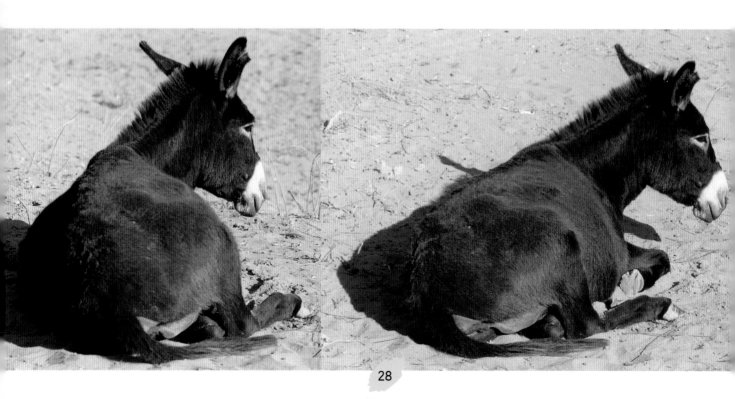

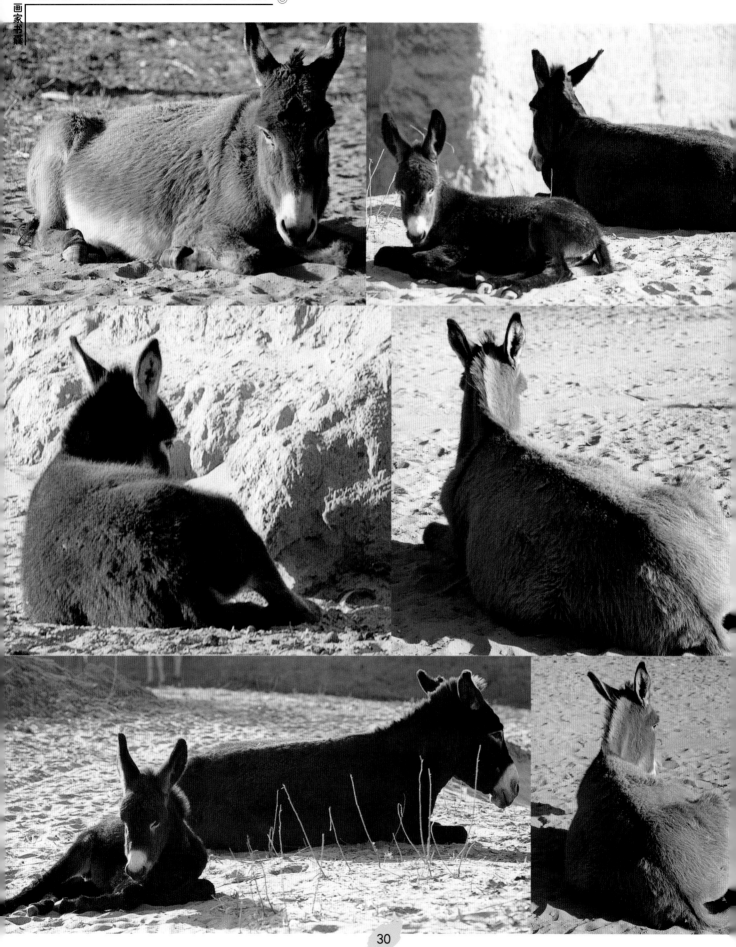

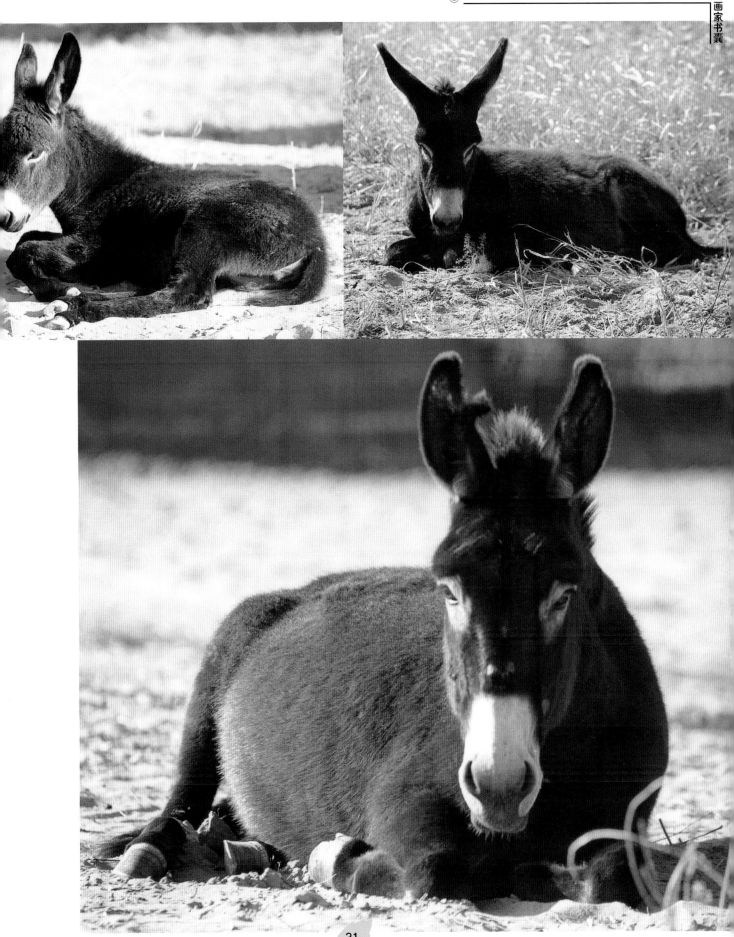

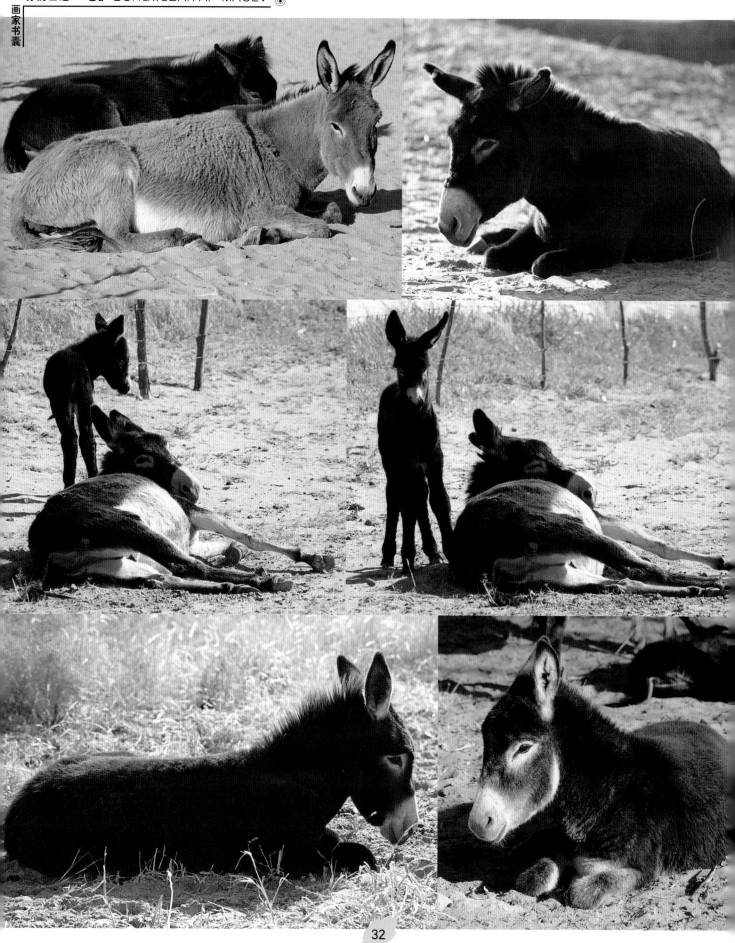

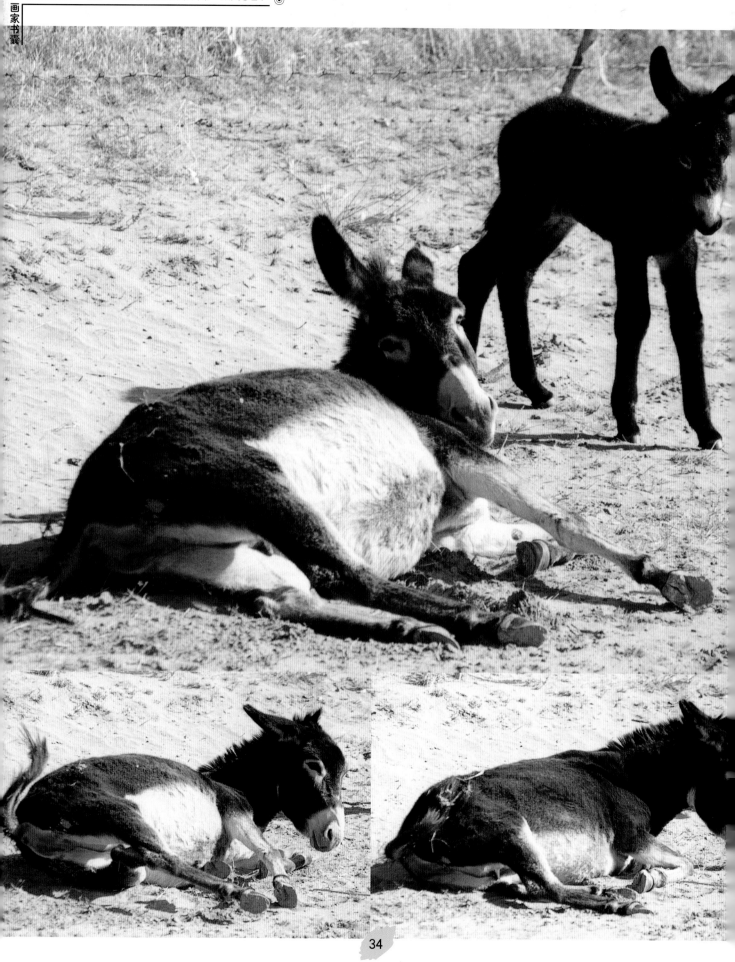

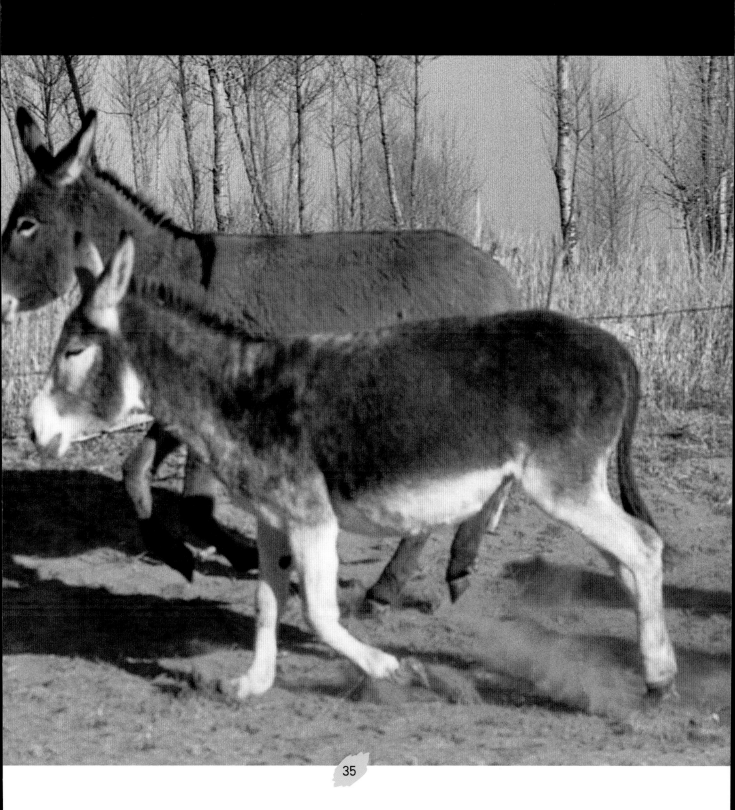

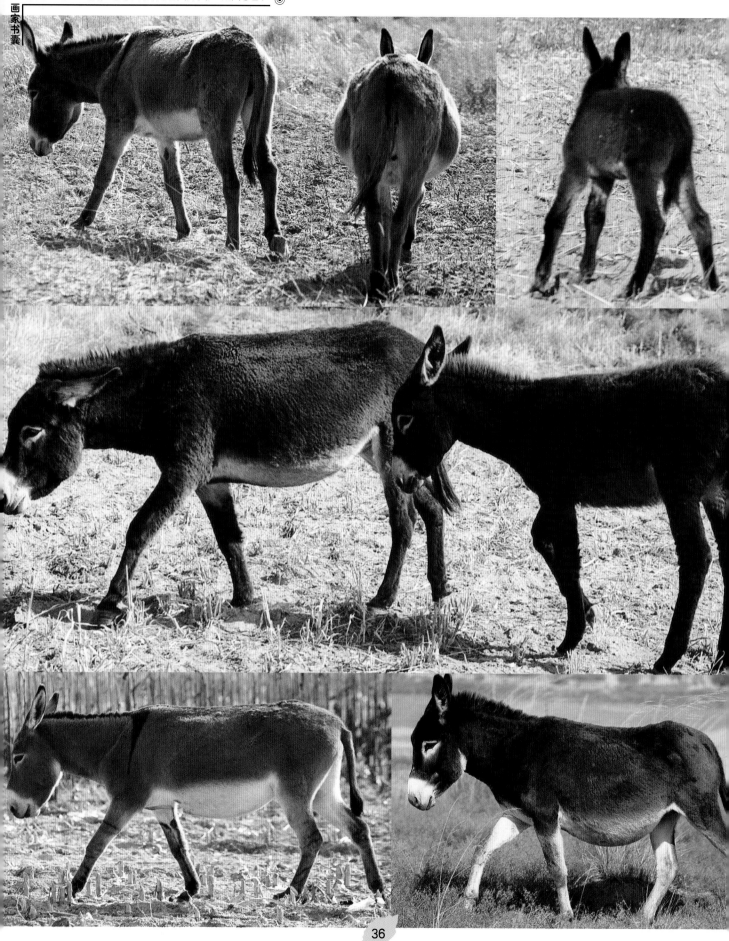

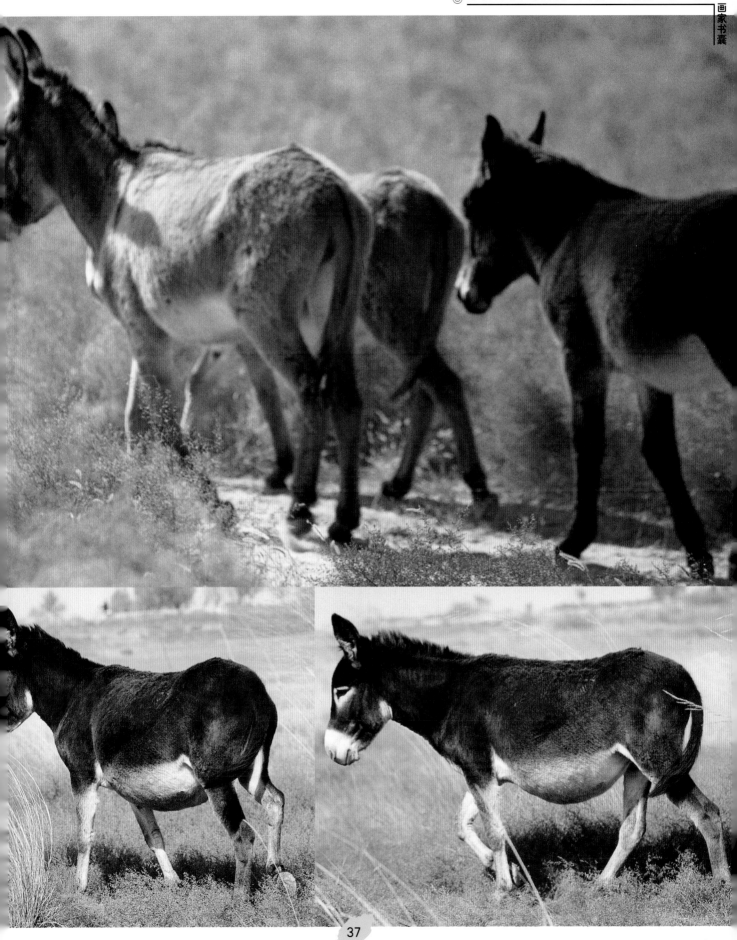

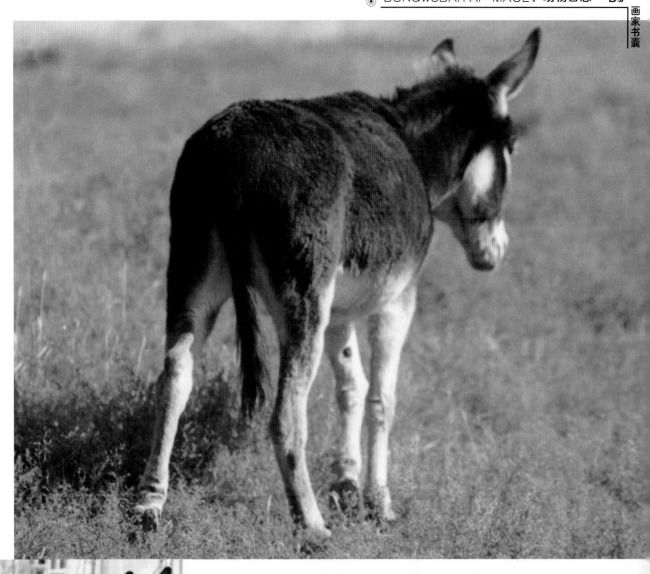

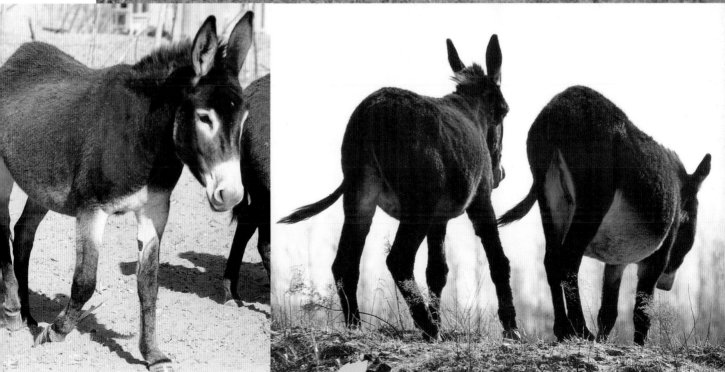

画家书囊

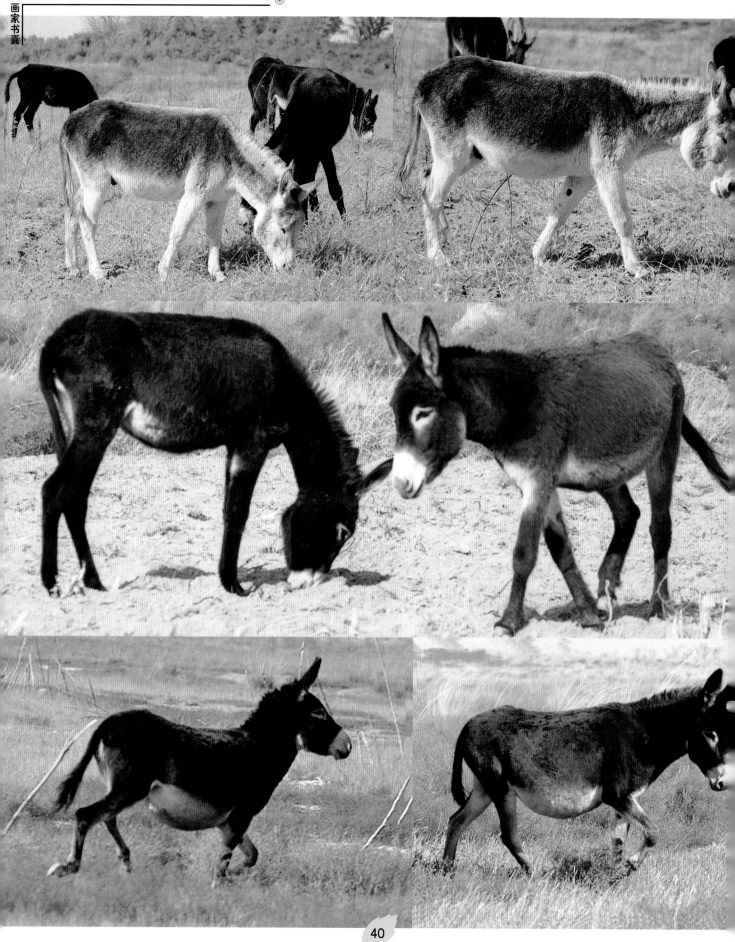

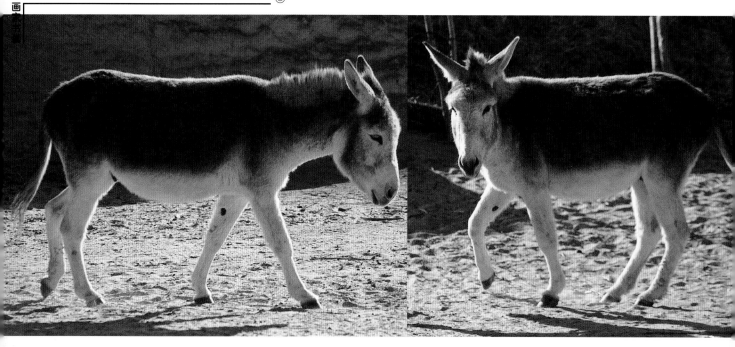

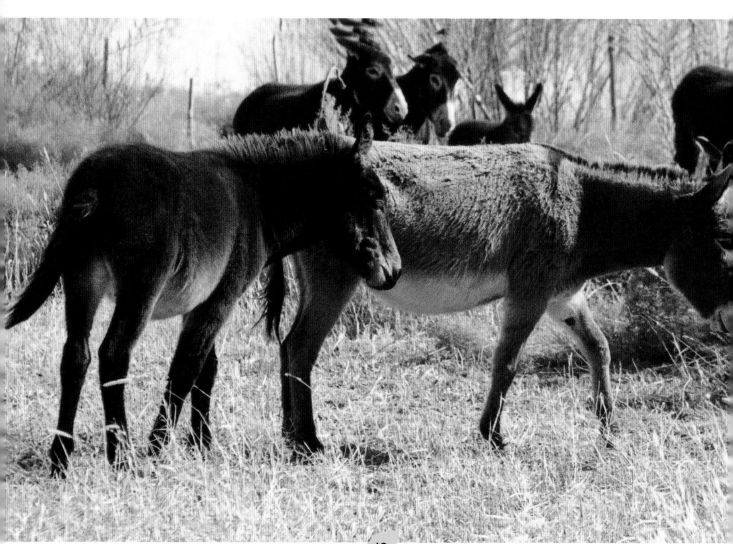

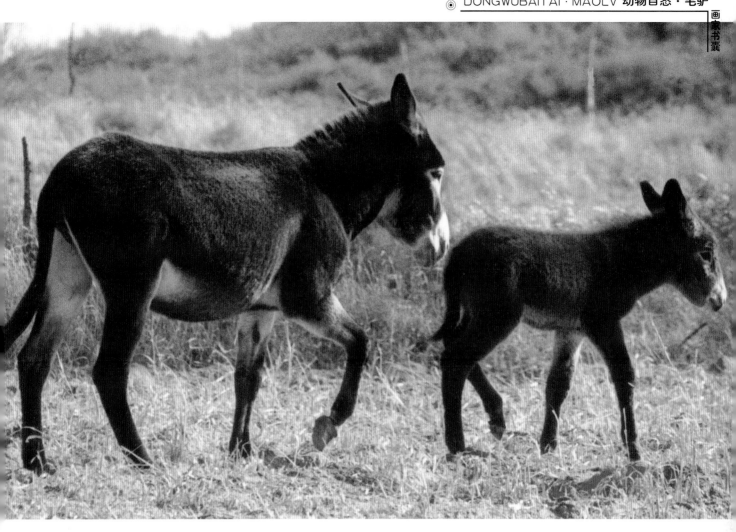

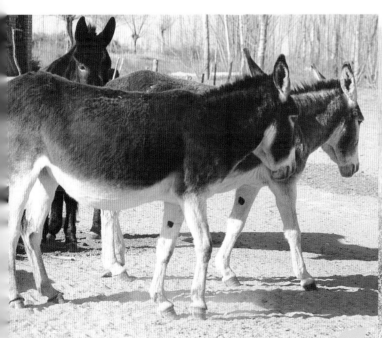

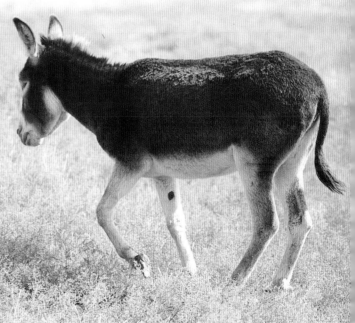

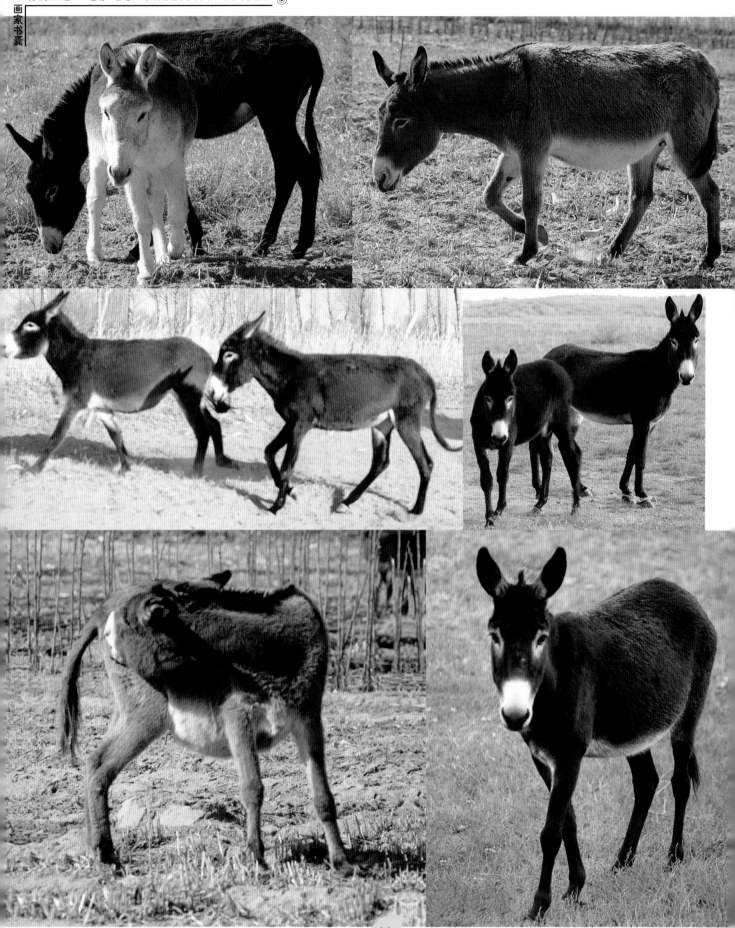

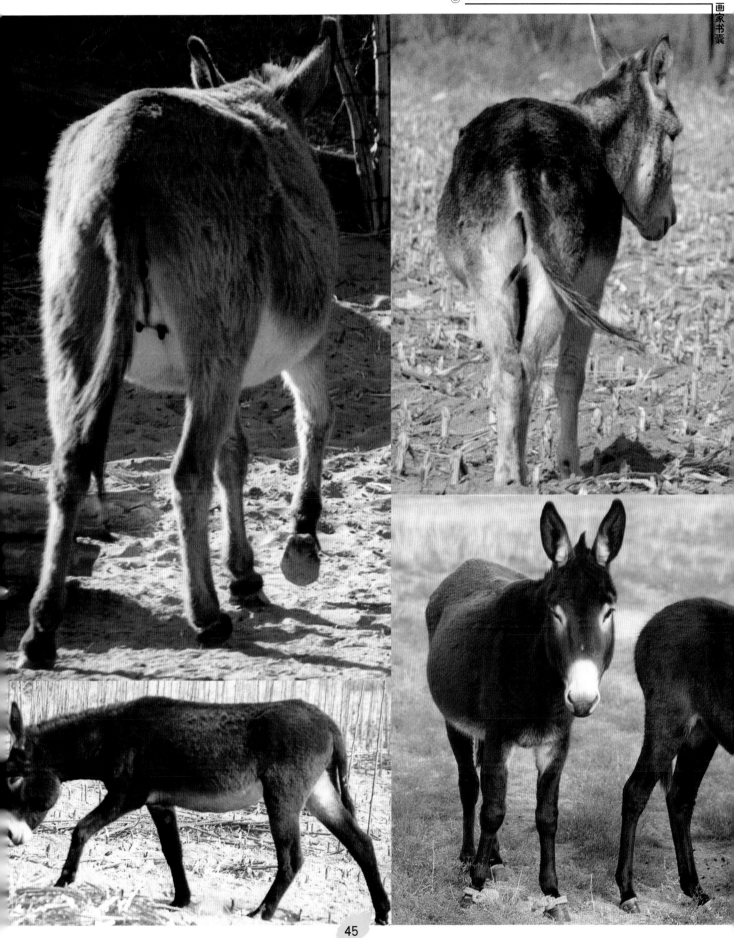

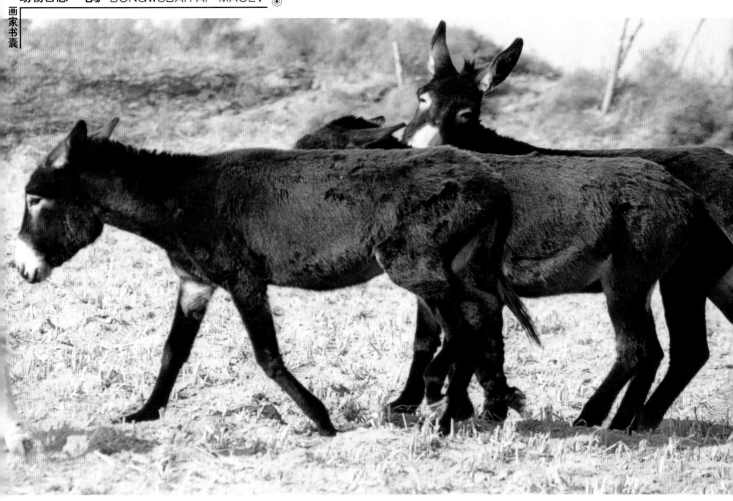

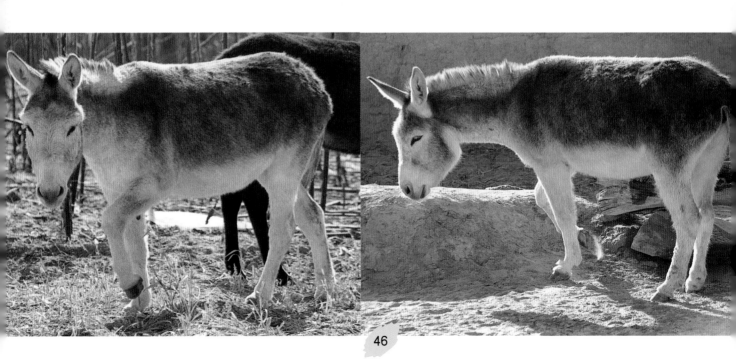

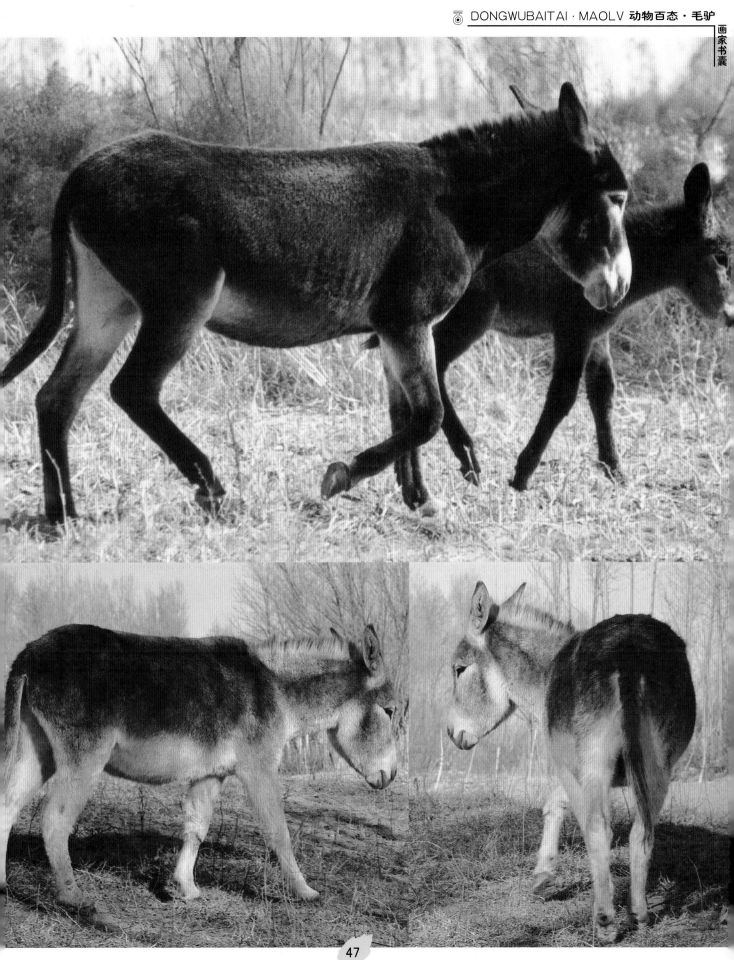

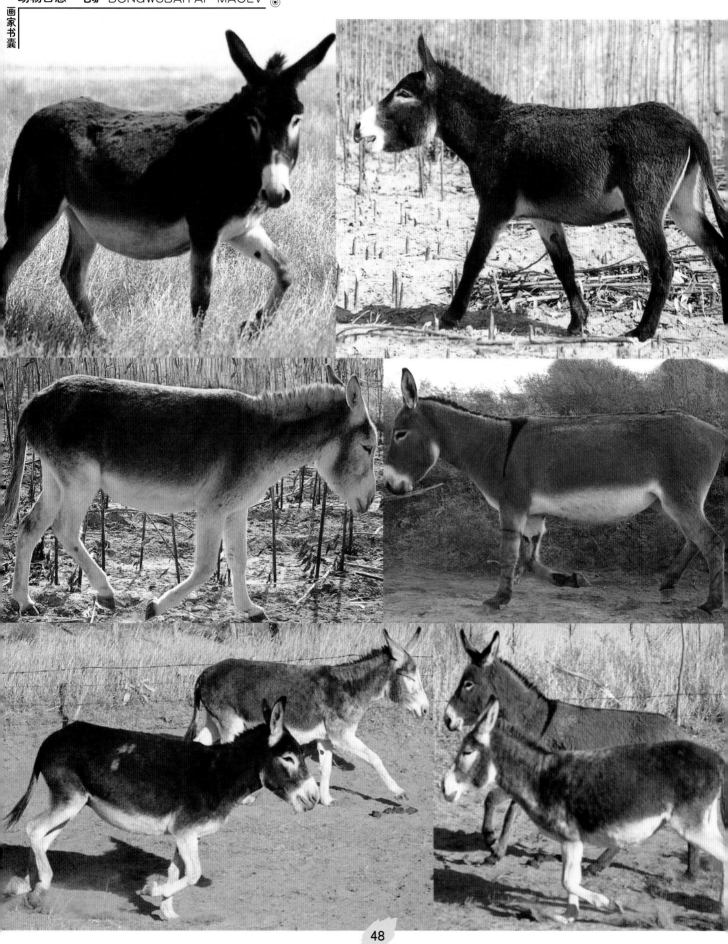

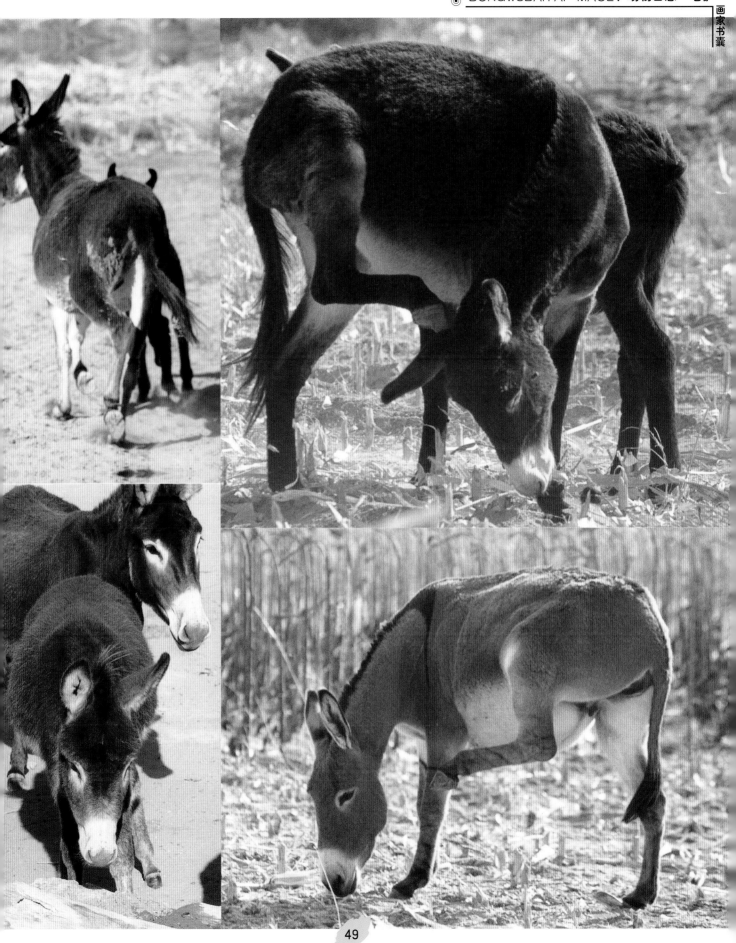

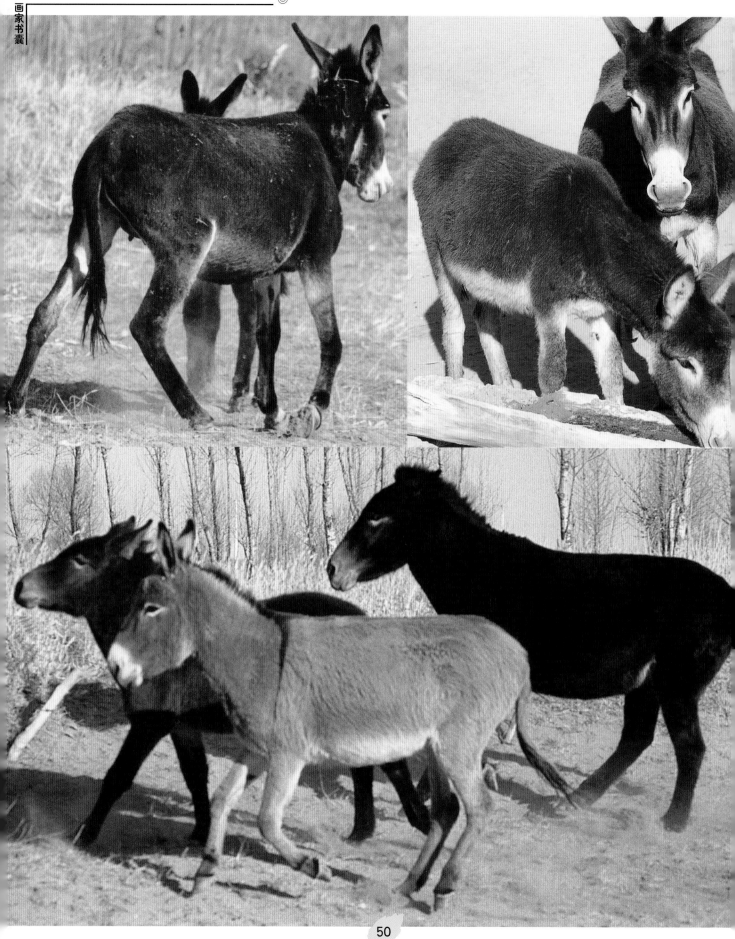

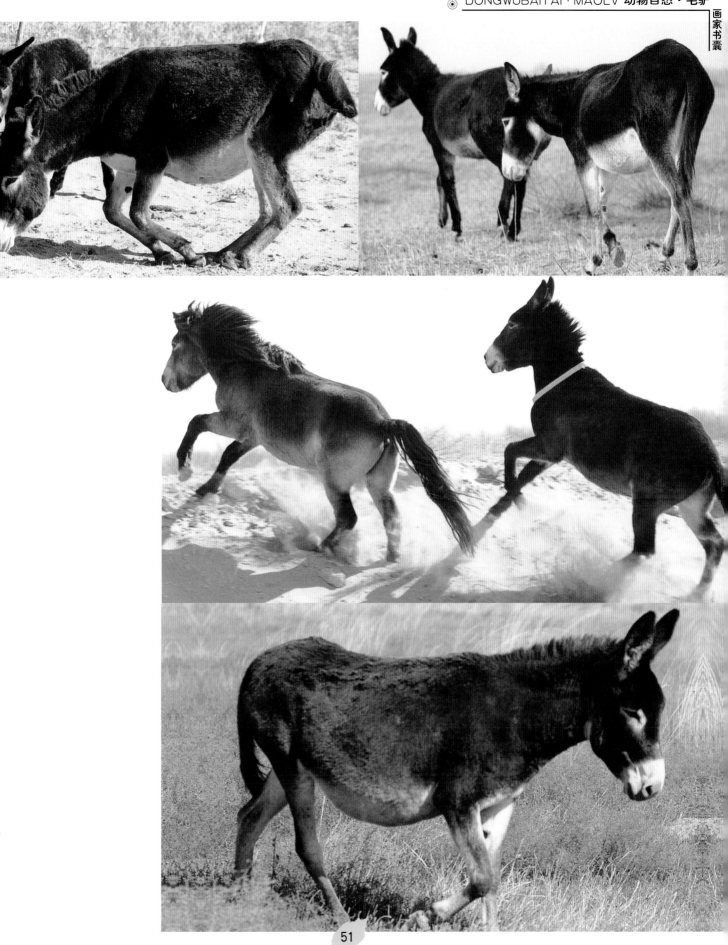

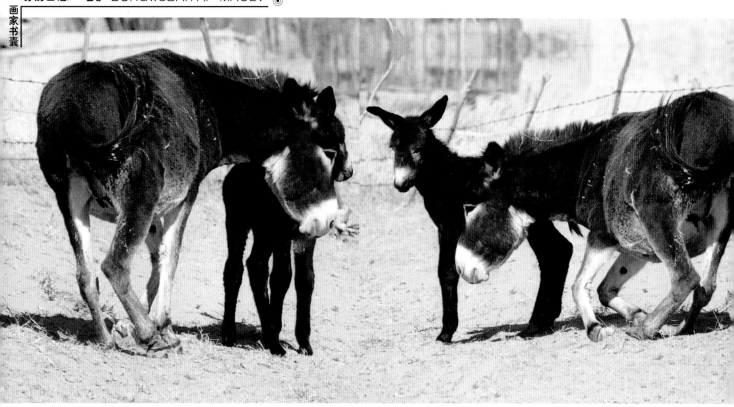

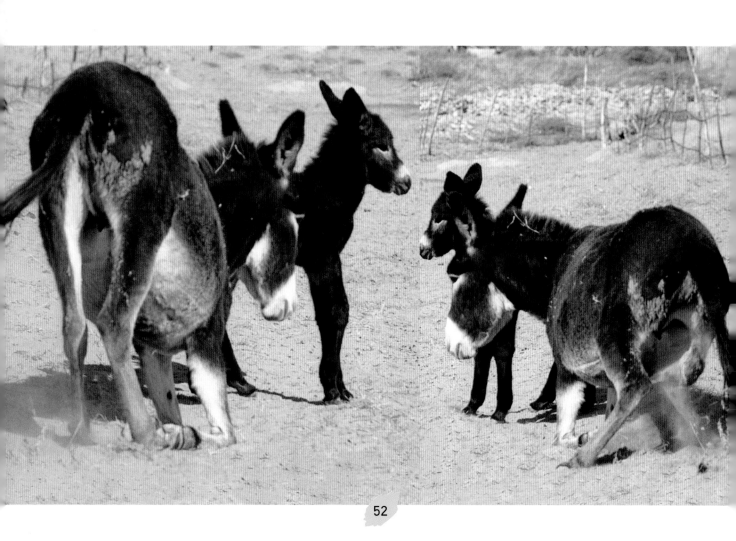

画家书囊

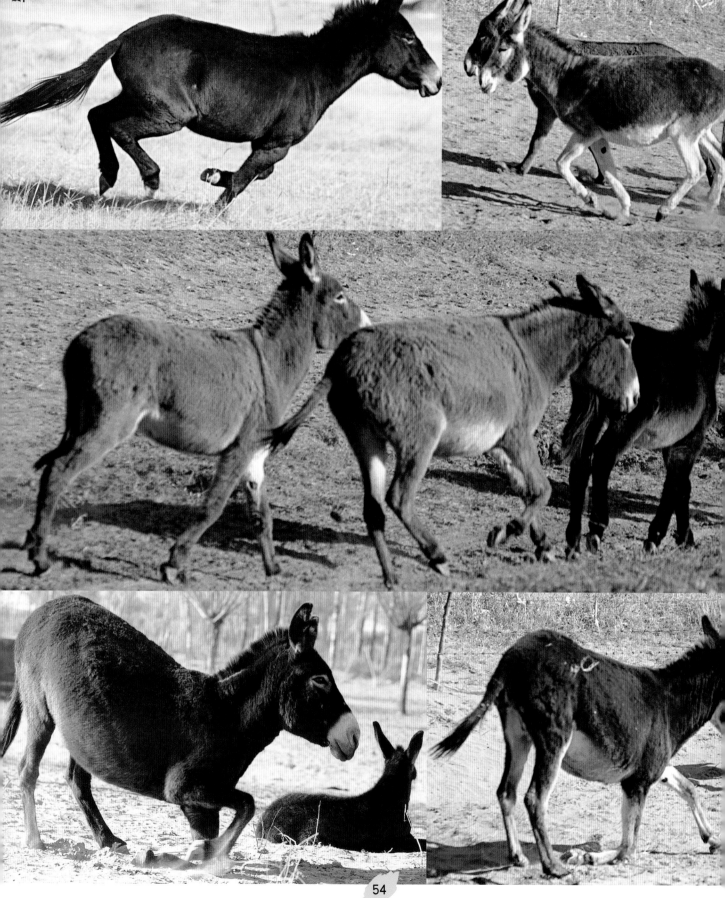

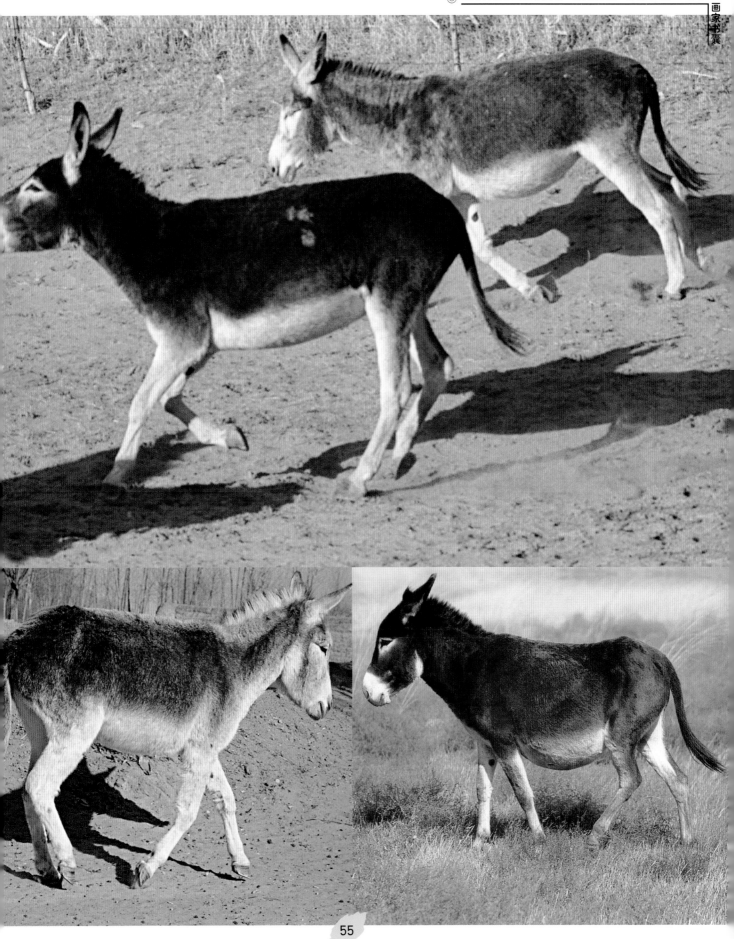

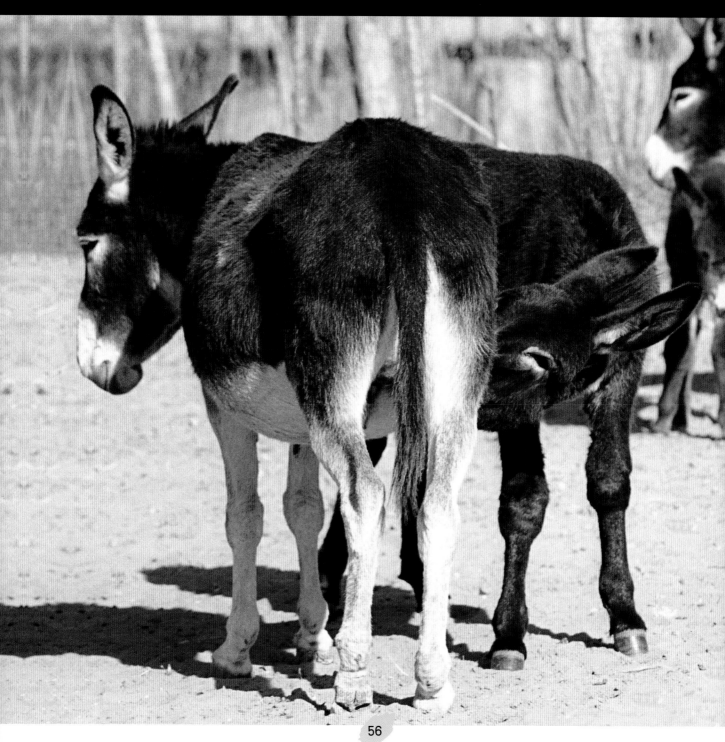

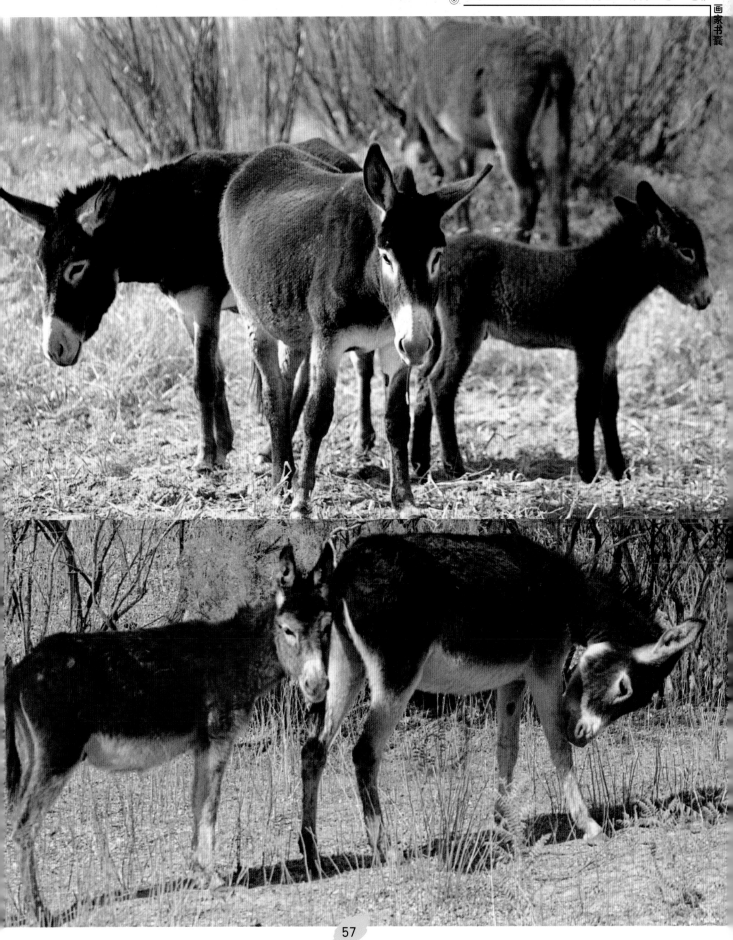

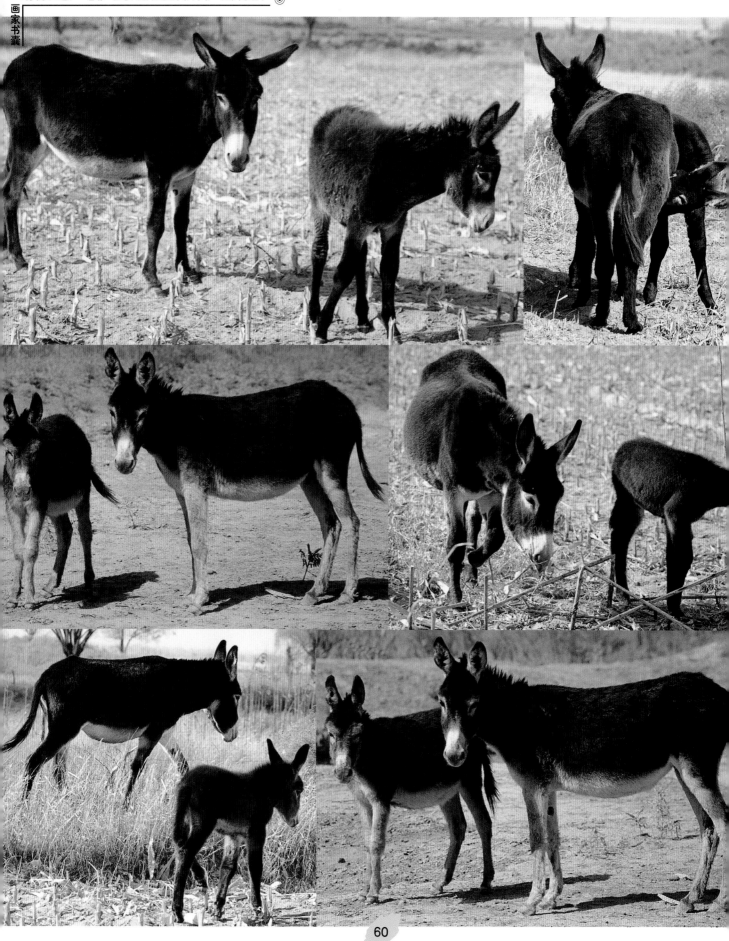

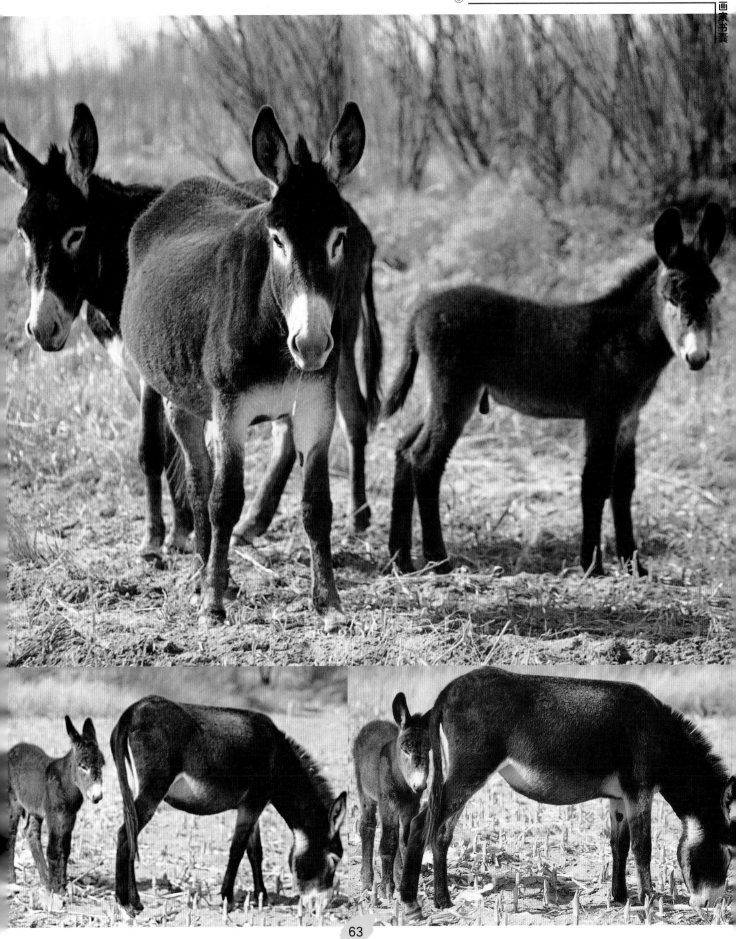

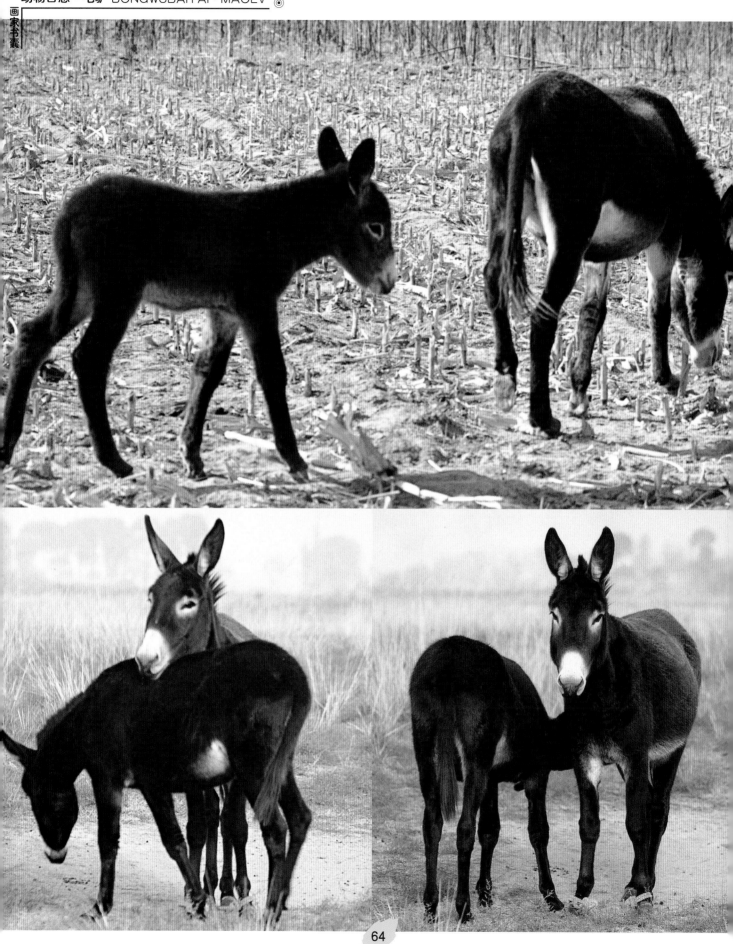

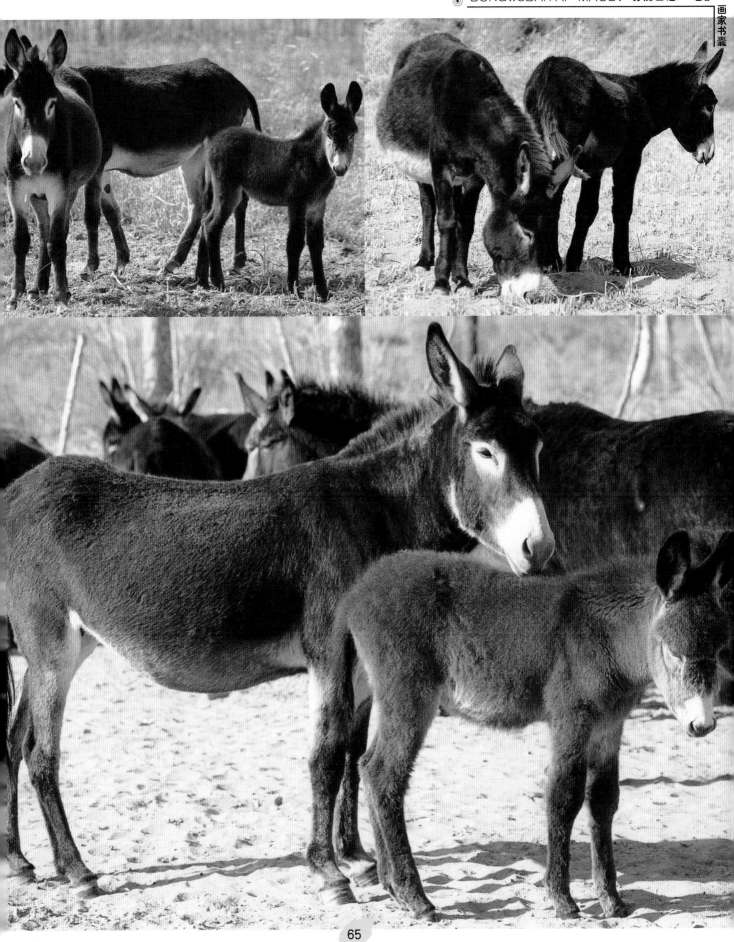

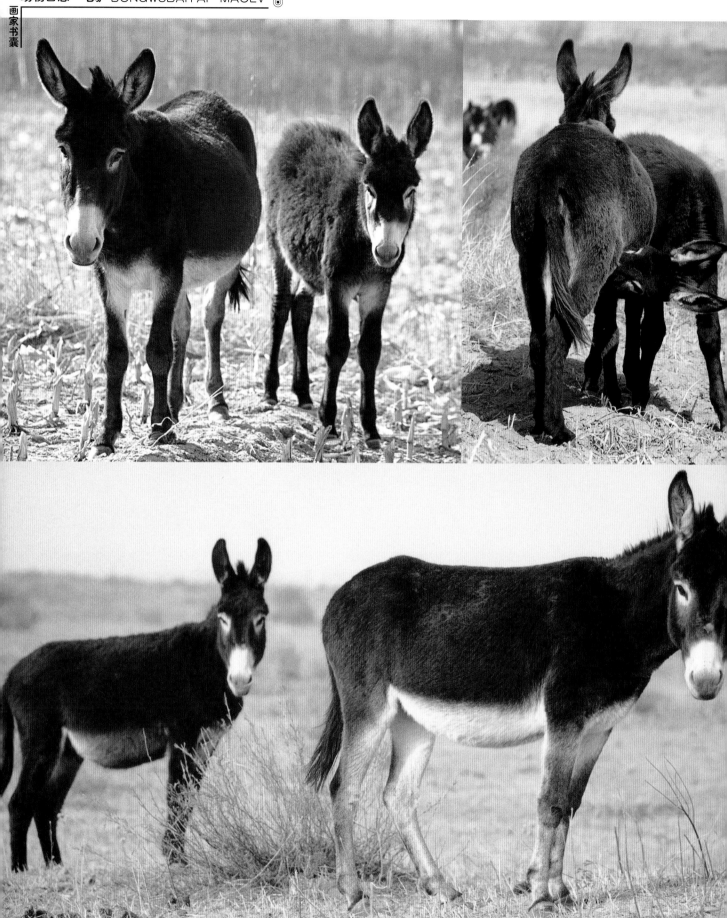

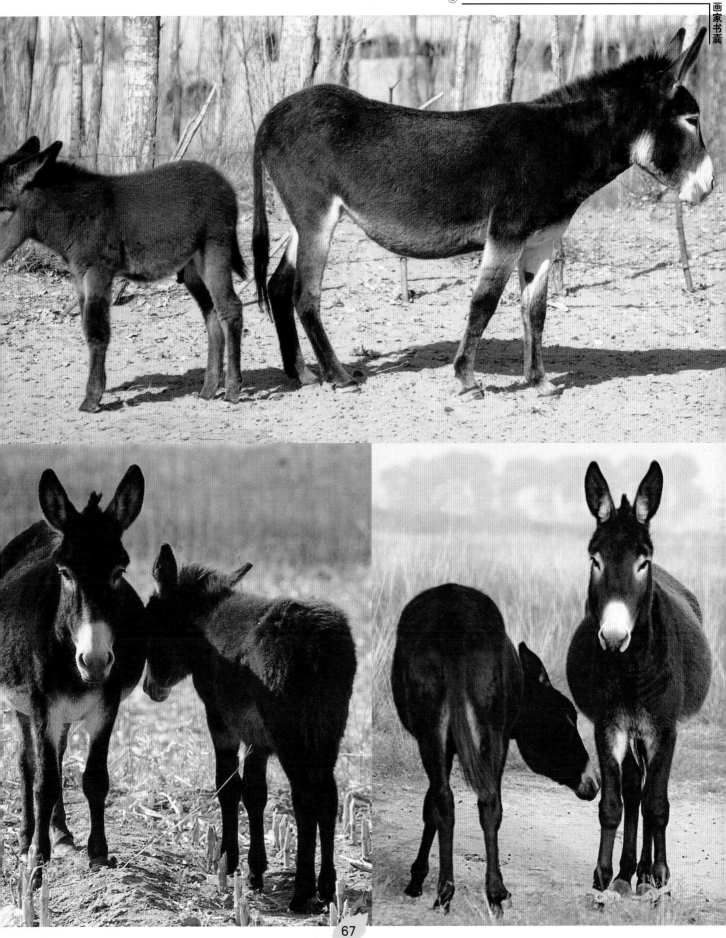

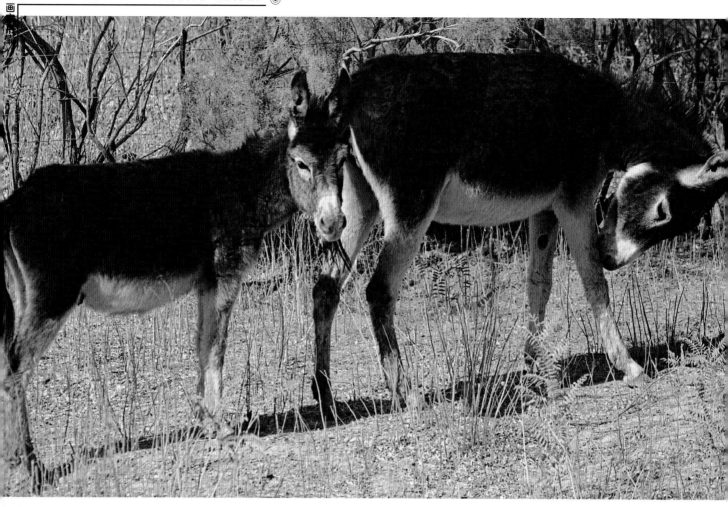

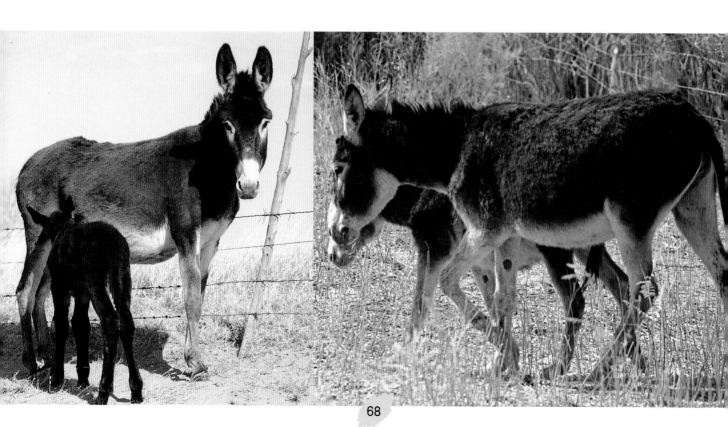

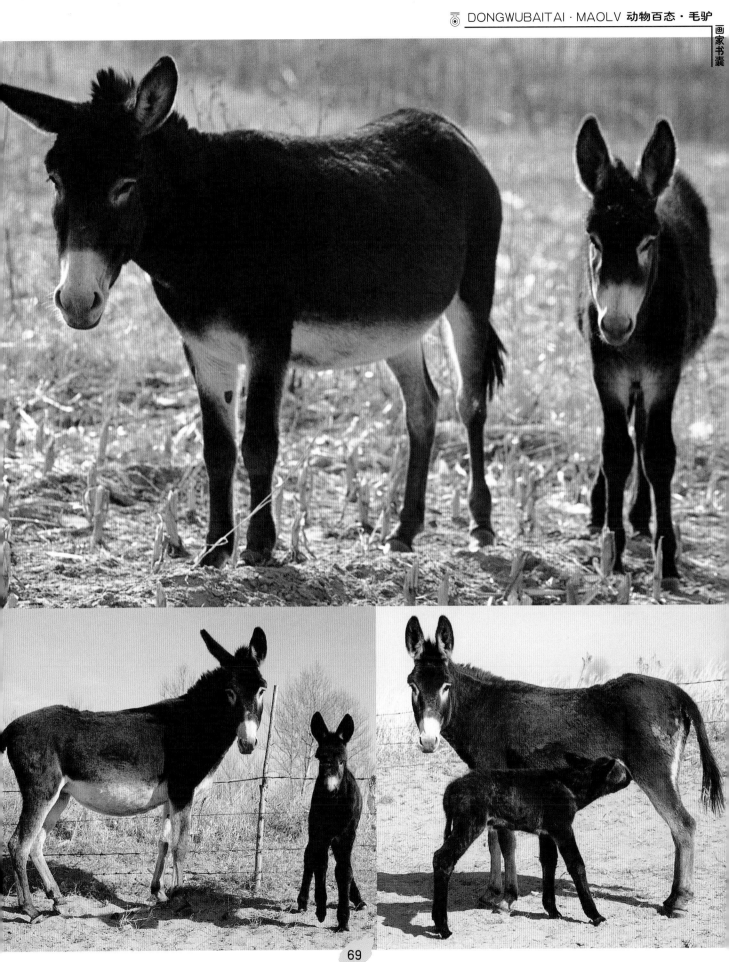

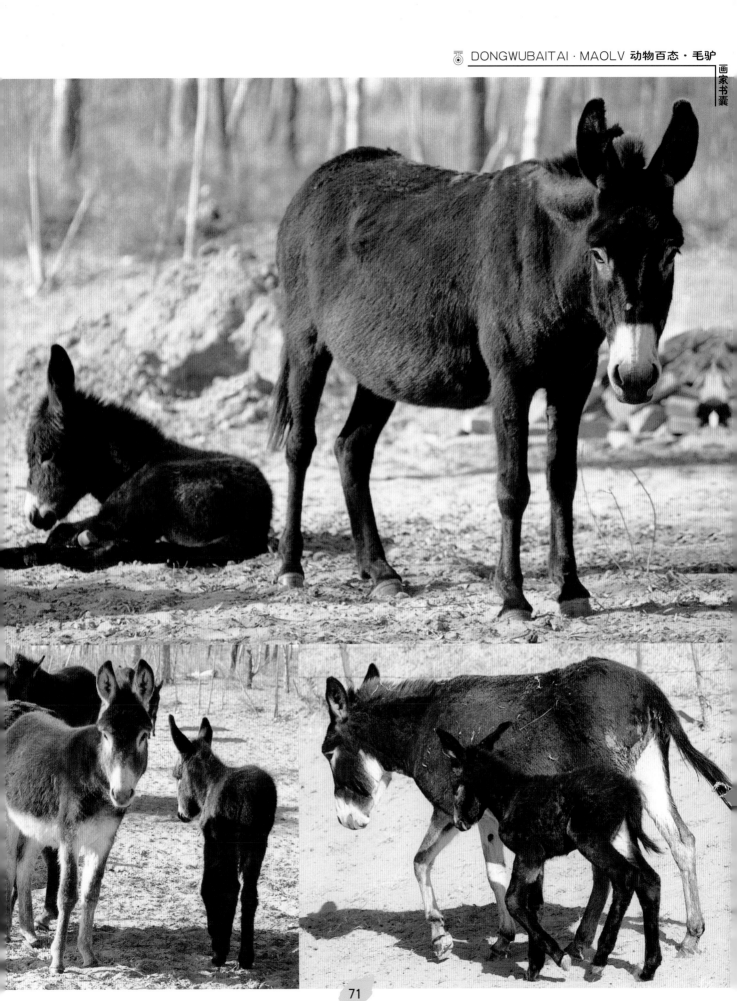

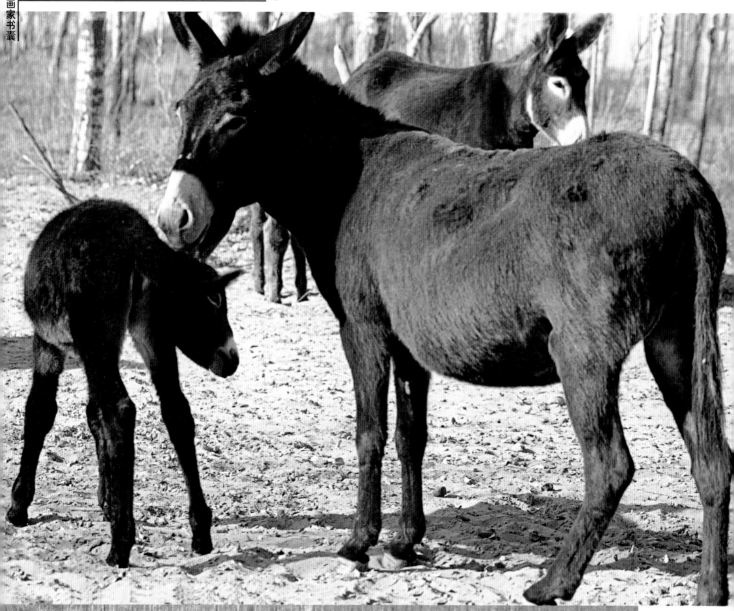

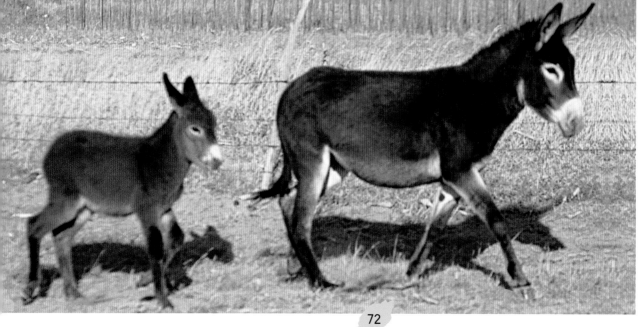

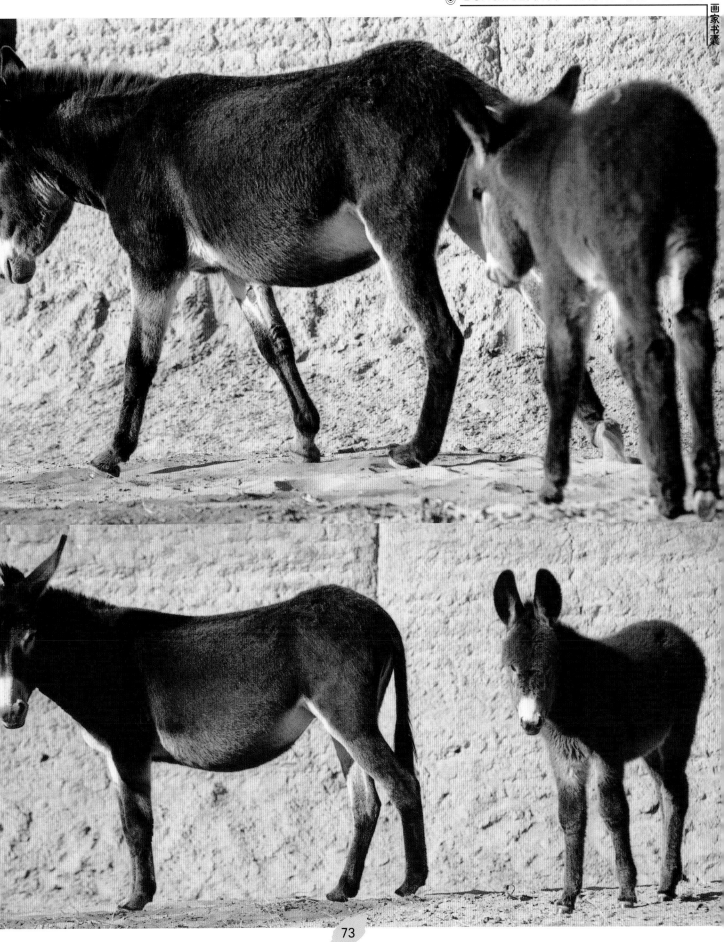

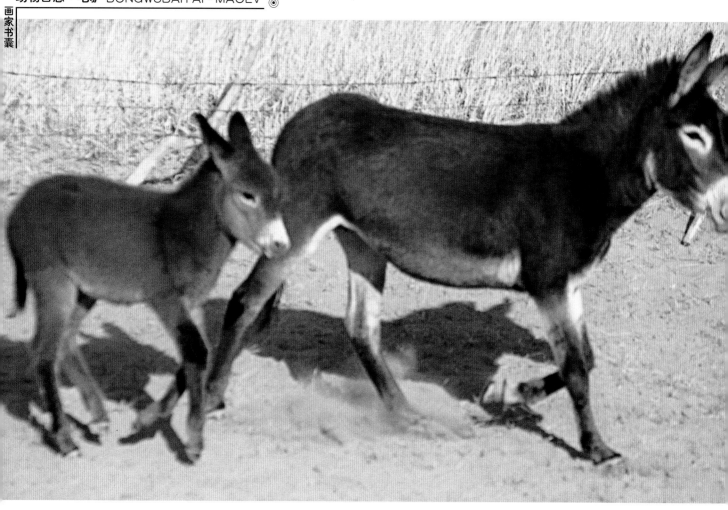

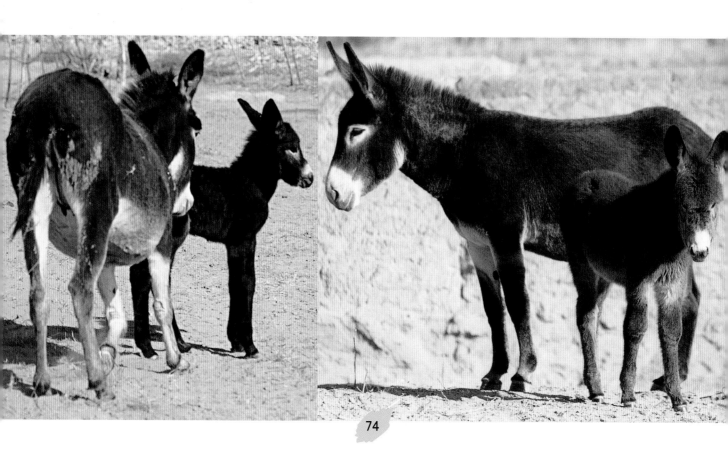

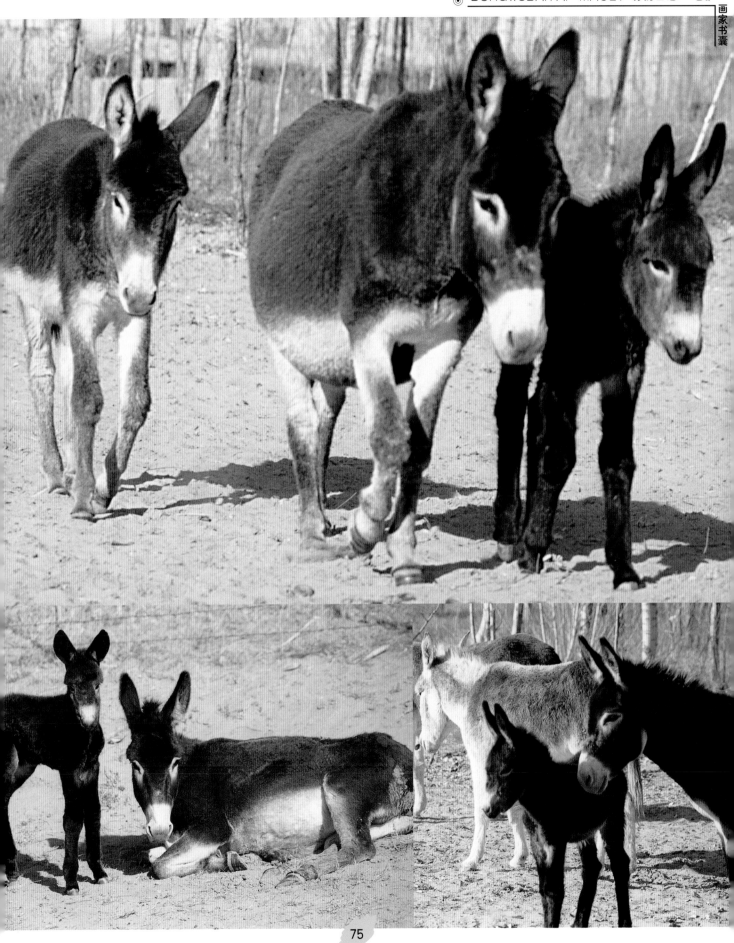

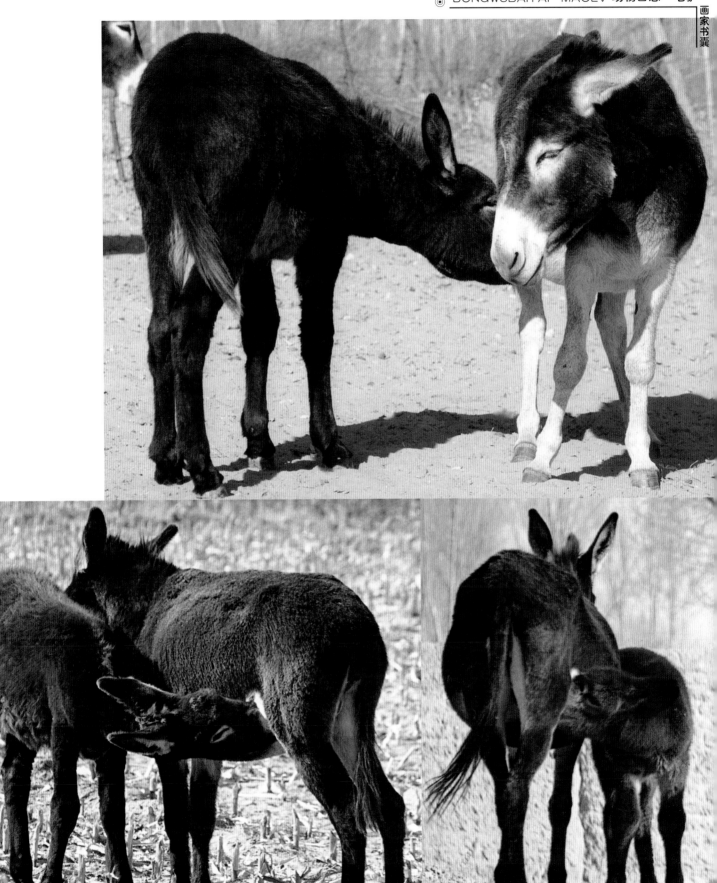

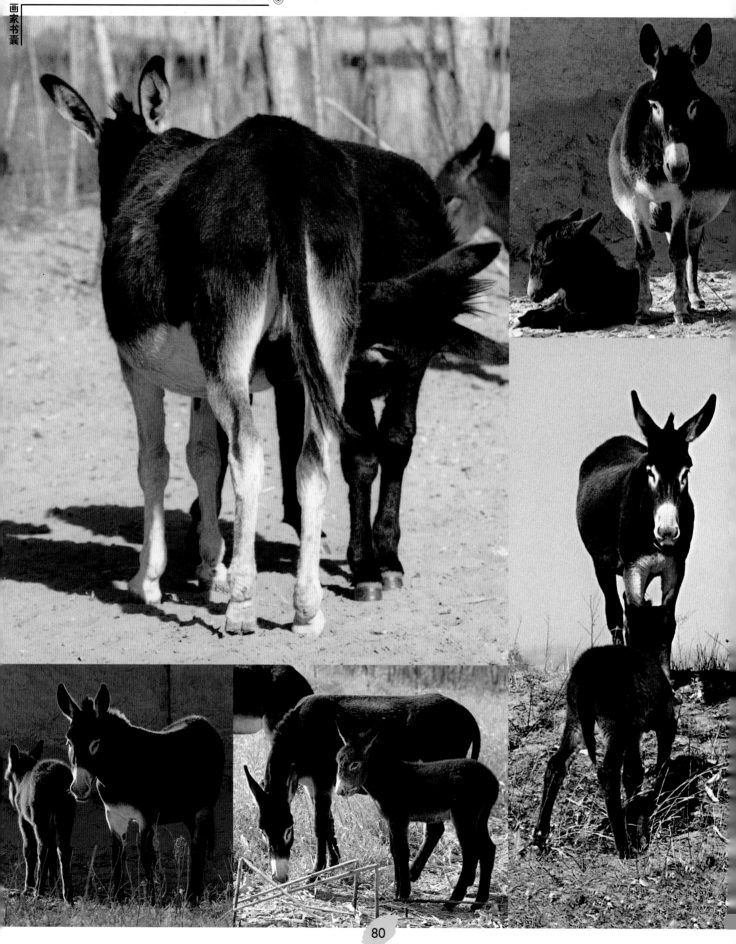

局 部 姿 态

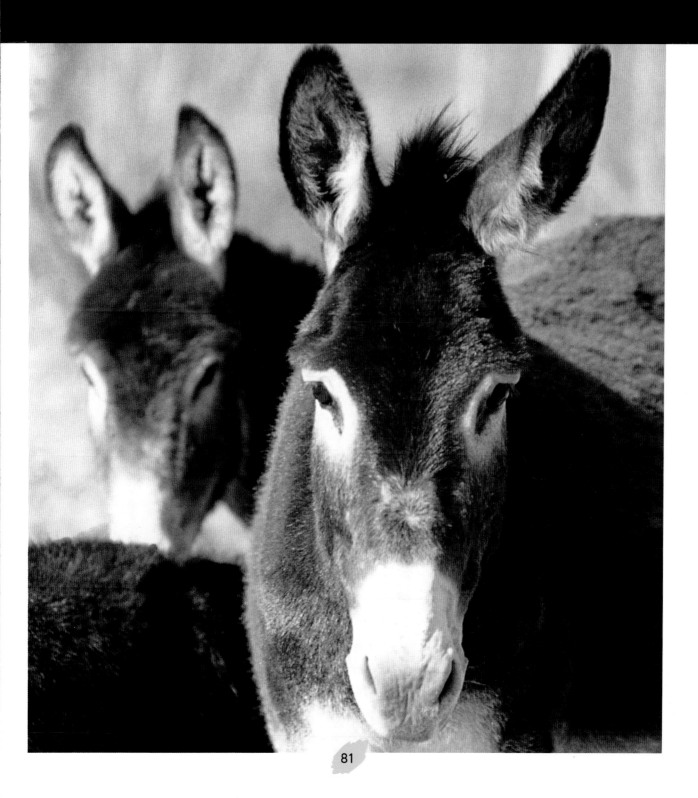

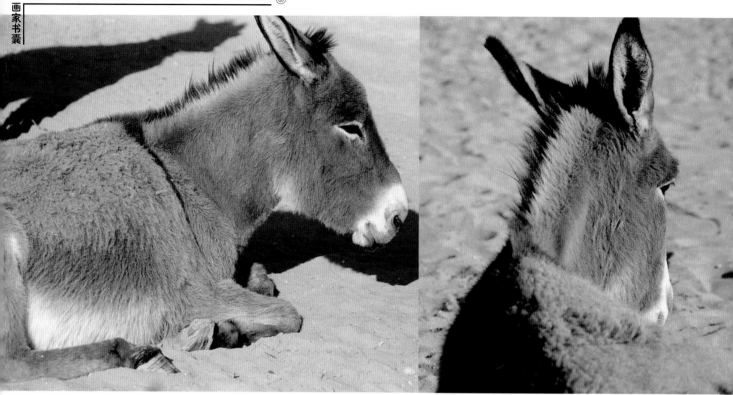

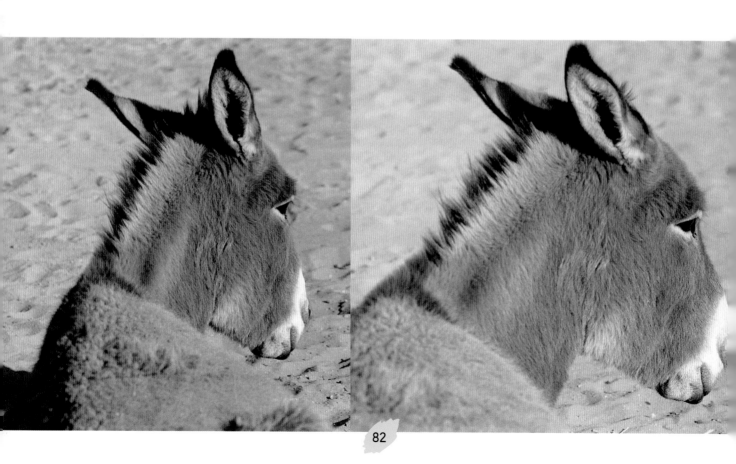

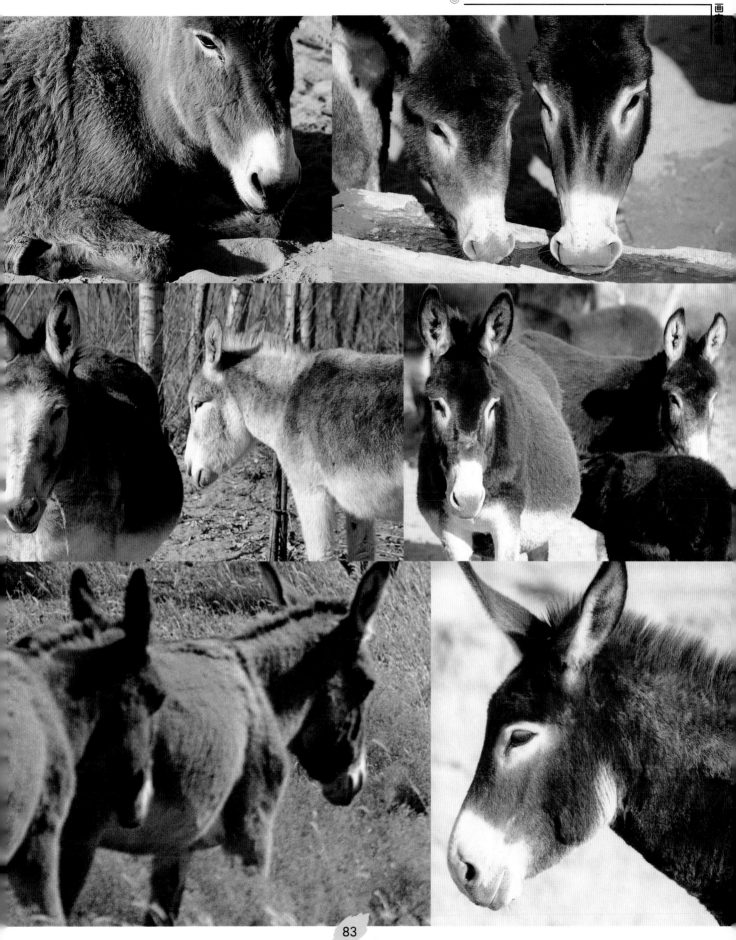

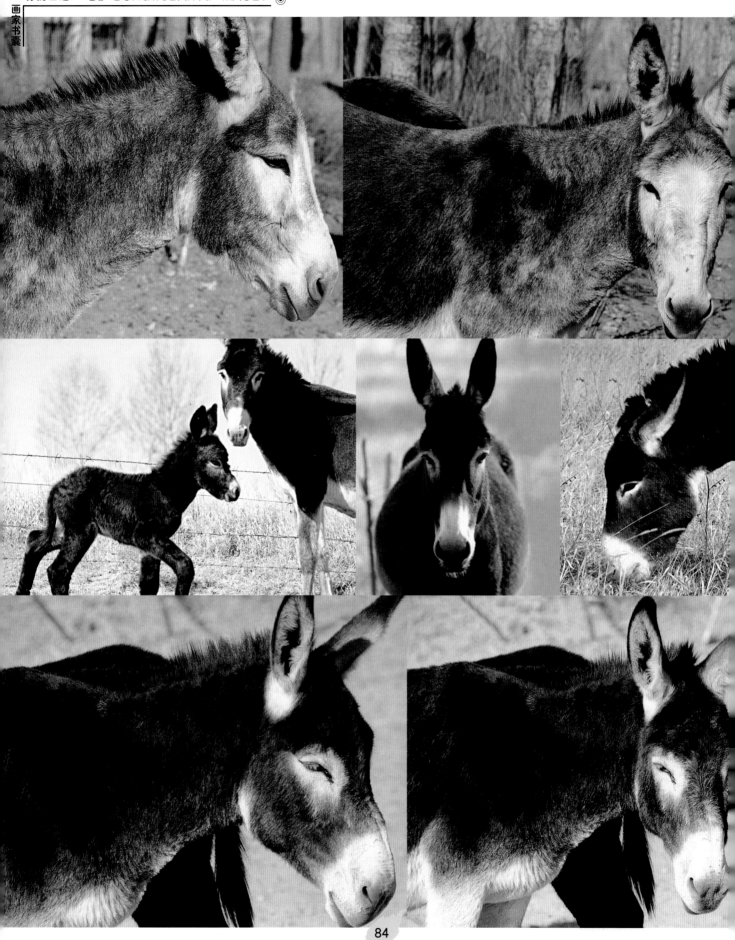

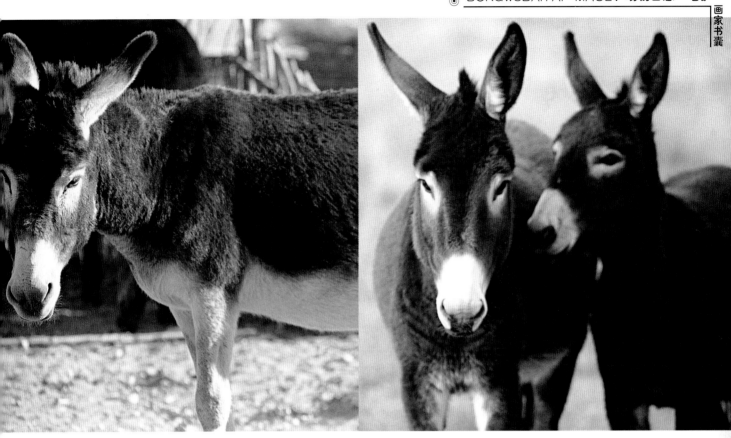

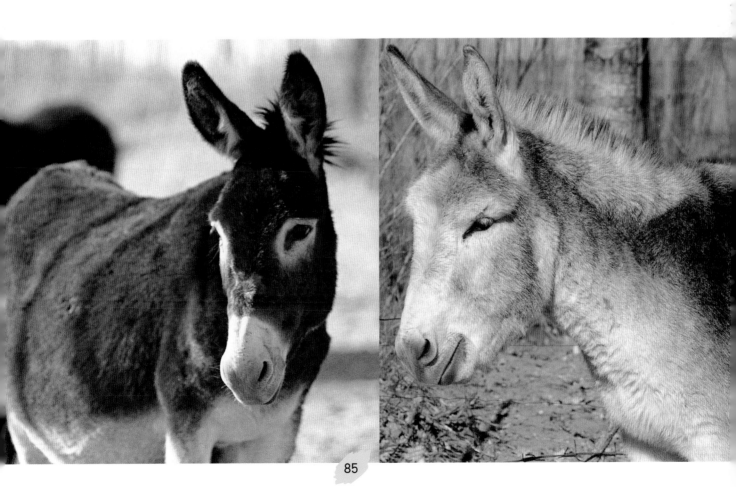

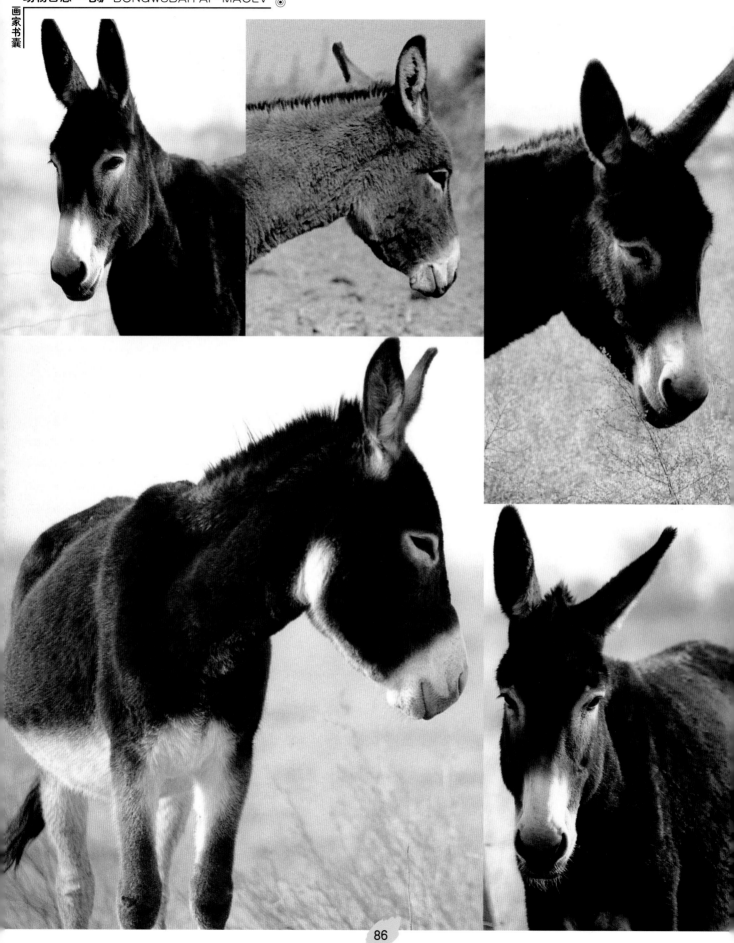

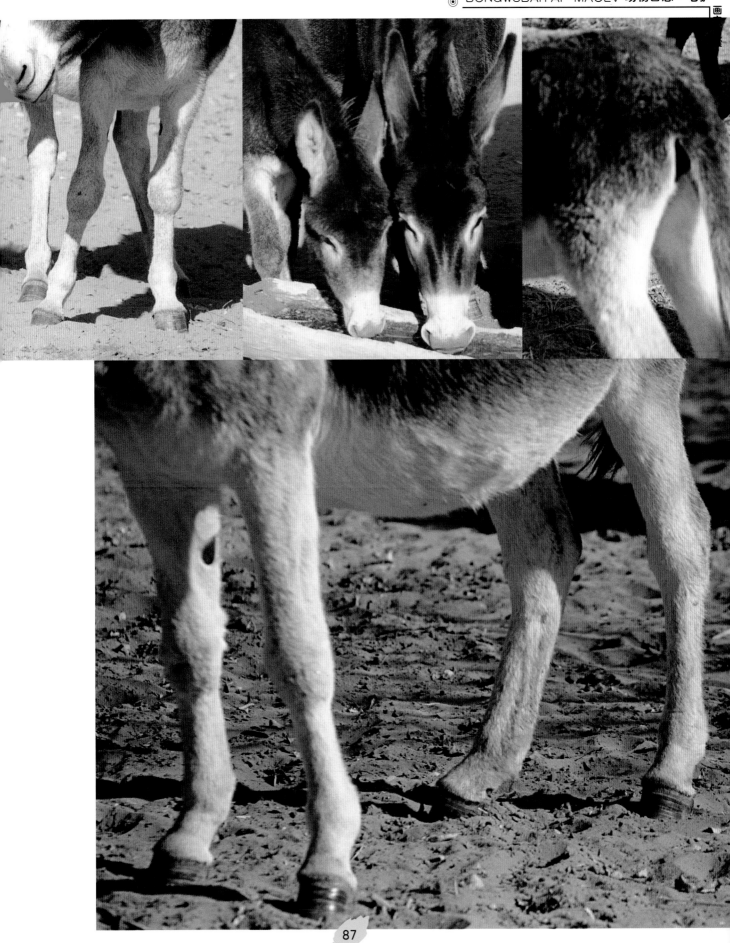

群 体 姿 态

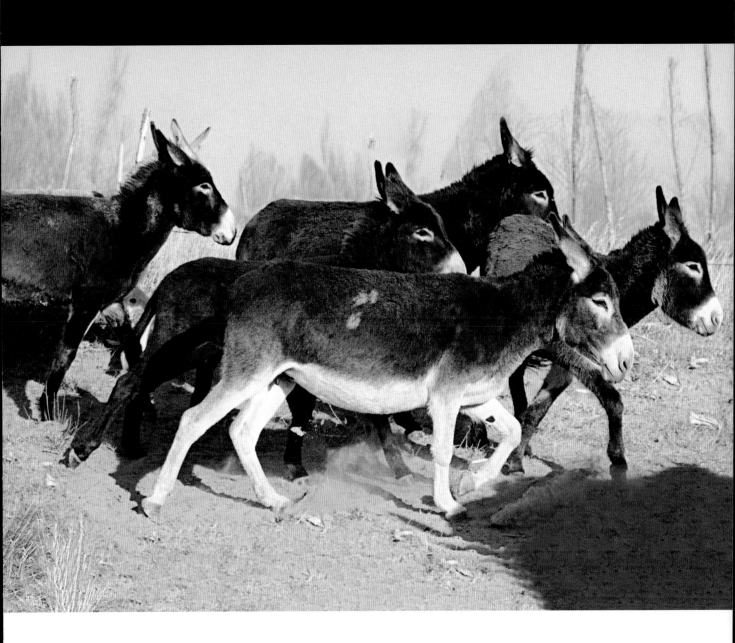

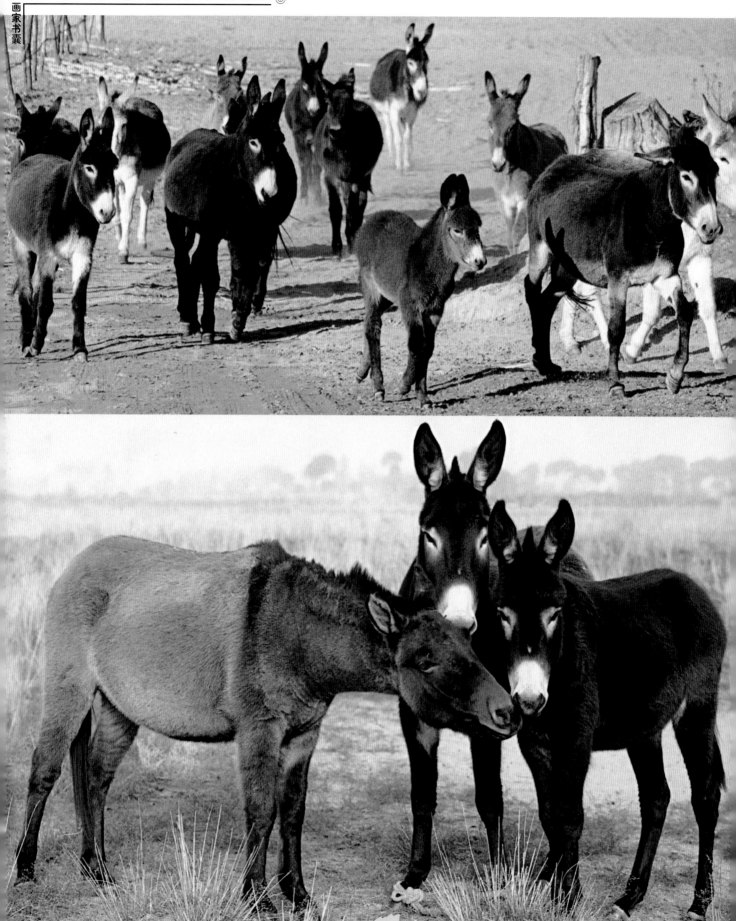

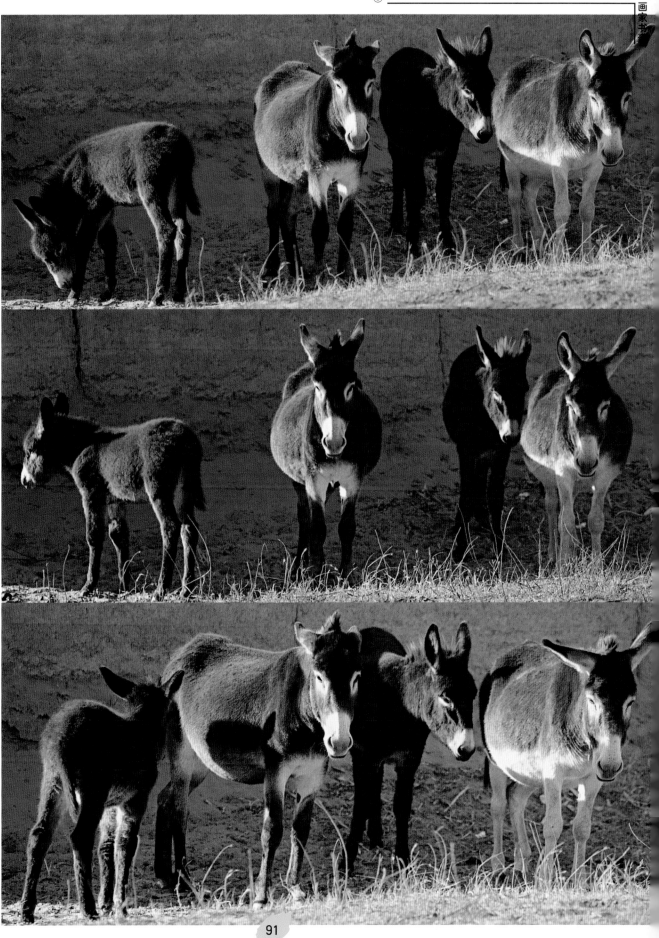

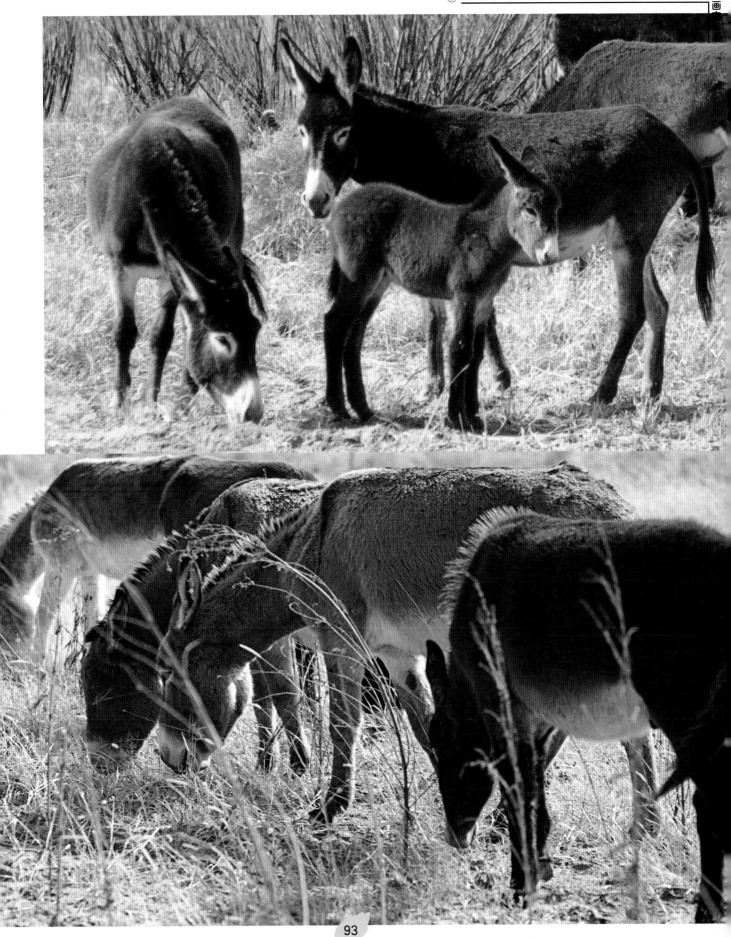

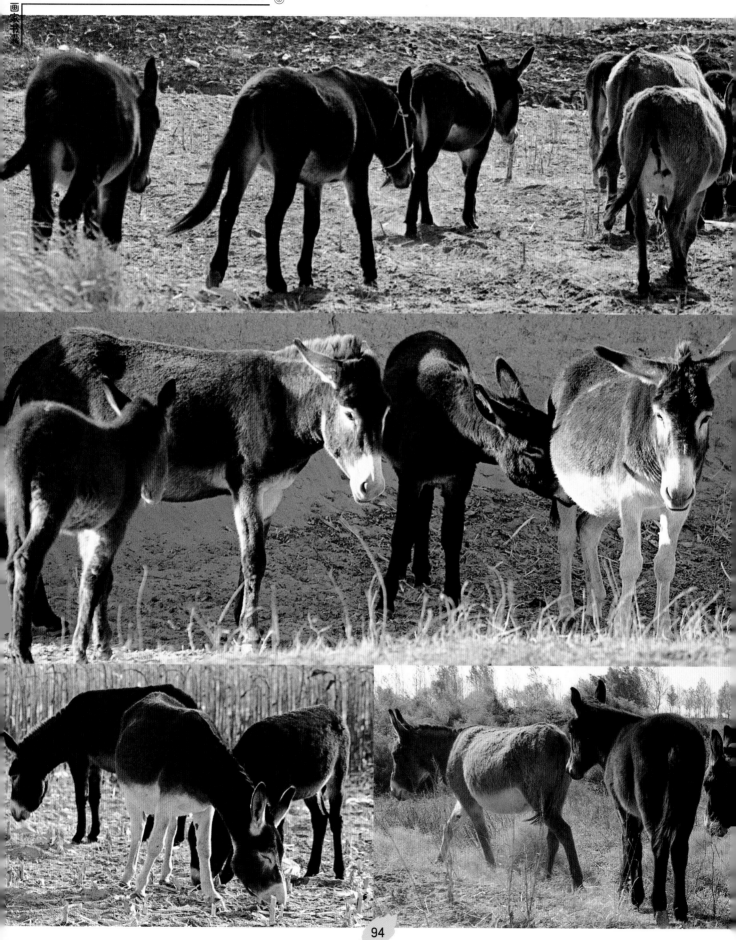

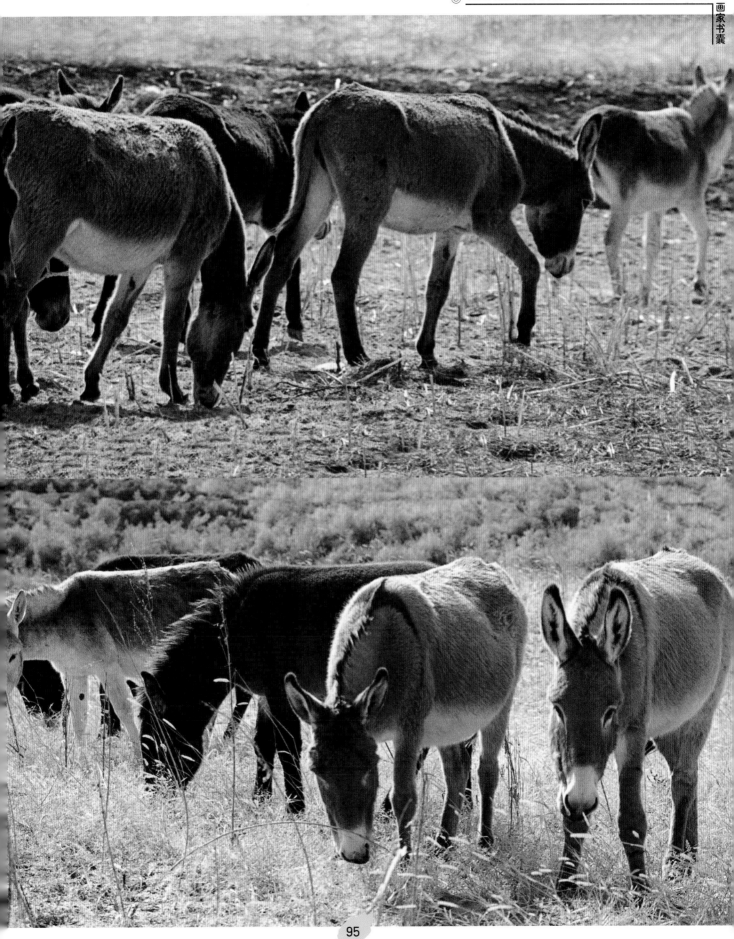

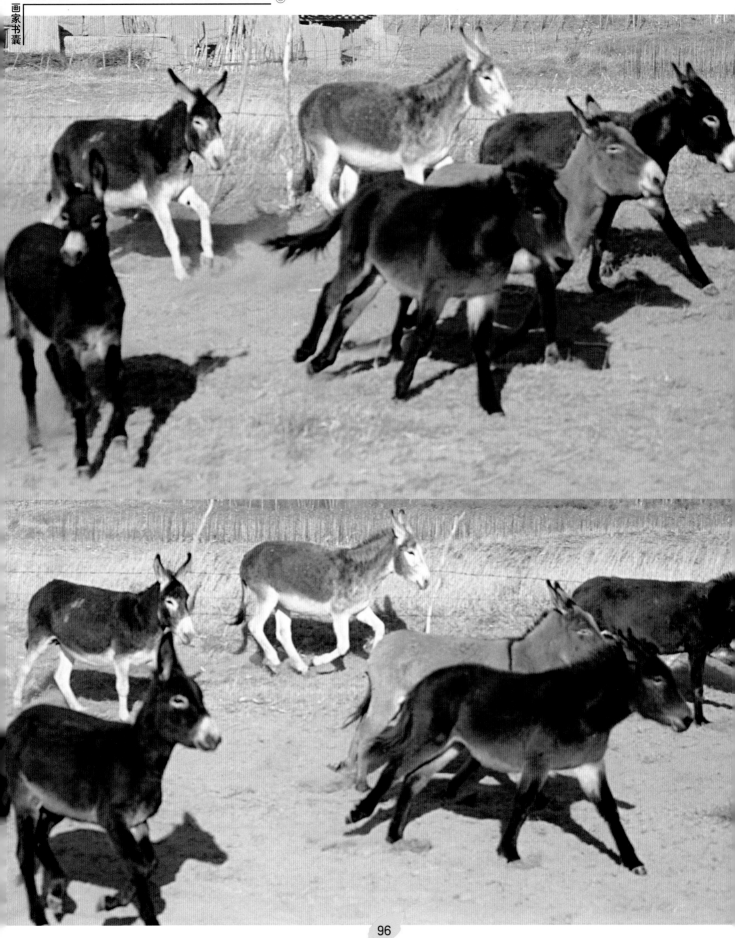